U0056539

Kengo Kuma
Onomatopoeia
Architecture

隈研吾
擬聲‧擬態建築

瑞昇文化

藉由將建築粒子化，讓世界與人類

更緊密地連結在一起

對現代主義以及建築藝術化的批判

隈先生在事務所內與職員溝通時，是使用著「PARAPARA（稀稀落落）」或是「TSUNTSUN（刺刺）」這類的擬聲・擬態詞嗎？

在討論設計時會用呢！與其說是會用到，不如說根本就是擬聲・擬態詞連發，所以感覺很像幼稚園呢（笑）！如果以複雜一點的說法來講，我是在一邊蓋建築的同時，一邊尋找著與現今的現代主義基本原理不同之物，而那究竟是什麼，現在還依然不是很清楚。有種摸索著自己也不甚清楚之物的感覺。也許將來能夠更好地語言化也說不定，但在那之前，姑且就先採取找出我認為與自身感覺最為接近的擬聲・擬態詞，再把它們丟給員工的這種做法。不過，員工們會怎麼接收則是因人而異，說真的我也不是很清楚。也就是說，不是像既有的形態語言那樣有著明確定義，所以只能憑藉感覺來接收。雖然這有很大一部分要依靠對方的感性，但我想，首先要把它丟出去，這是相當重要的。

之所以使用擬聲・擬態詞，是在對現代主義的語言有所批判的同時，也批判著建築的藝術化。自磯崎新先生以來，建築藝術化的風潮支配了20世紀後半以後的世界。20世紀的前半還是工業現代主義，之後則成了藝術現代主義。磯崎先生將它稱之為「手法」呢！相對於1970年代的現代主義，磯崎先生雖然提出了「手法」這種概念，卻沒有帶來具體的方法論，只是耽溺於「過去的現代主義是機能主義」這種曖昧的方法論上。古典主義或是哥德風等樣式建築的方法論，是更加條理分明並有邏輯的，而與此相對，現代主義只帶來了像是底層挑空、屋頂花園、水平連窗這種程度極為貧乏的語言。

磯崎先生批判著現代主義的貧乏，例如像是提出了正方形、反復的正方形或是波動等這種幾何學式的，有客觀性、科學式的形態產生手法。在採取機能主義這種科學式框架的同時，其內在實際科學性的部分為零。磯崎先生藉由提出「手法」的概念，對現代主義的這種幼稚性、虛構性進行了批判。

但這種所謂的「手法」，其實也大有文章，是一種偽裝成新事物的復古主義。束縛住建築的世界，將不符合復古幾何學式的事物全都排除，稱不上手法的就評為差勁，創造了一種強烈排他的

架構。可是，從我開始從事建築起，就覺得不流於手法這種形式化之物，也就是說，不符合既有幾何學的事物，才是最有趣的。

然而一旦想將這些化為語言，則又再次像手法那樣，被邏輯性給束縛，感覺被分類成一種形態了，因此才不使用正經的語言，姑且試著用停留在擬聲・擬態詞的狀態下將它丟給員工們。這麼一來，對方會有怎樣的想法並丟回來給我呢？在一邊觀察這些的同時一邊進行設計。這之後並出現了相當有趣的結果呢！

使用擬聲・擬態詞是為了在尋求建築新理論一類的事物之際，當成追求工具來運用的同時，減少來自語言的束縛呢！

是啊。就語言來說，有著對比下定義或是將事物明確化的職責在，而所謂的擬聲・擬態詞，則是不去定義也沒有想要明確化的意向。我覺得這便是擬聲・擬態詞的可能性。一旦想用既有的語言來設計建築，就反倒把建築給限制住了，落入磯崎式的陷阱裡。總合來說，有著想從語言中脫逃出來的想法。

賭 在 百 分 之 5 的 部 分 上

雖然擬聲・擬態詞接收的方式有著個人差異，但這種差異反倒是它有趣的地方不是嗎？

在與員工討論時，我很重視提出與我思考的內容稍微不同的解答。這與今日的設計事務所做法有很大的不同（笑）。一般大抵都是所長懷有明確的願景，而員工則作為所長的手足去實現這些願景。所長為了明確地傳達自己的願景，因而採用有明確定義的詞彙。又或是拿出自己畫好的草圖，這類的做法雖然是很單方面的，但不管是哪種做法，所長們都不期待員工能提出超乎自己用語言傳達的、或是在草圖之上的有趣答案。這種單向建造出來的建築，並不會是多有趣的建築。從1個人的腦內誕生的東西是有其極限的。而我的做法，則是向員工們投出曖昧的訊息。對此，期待員工提出超乎我想像的，或者是與我所思考的內容有著微妙差異的答案。

似乎會有很多「雖然我不是這個意思」這一類的情況呢！

「為什麼會給出這樣的回答啊！」之類的（笑），大多是些與期待完全不同的內容。完全不對、根本不能用的說不定占了百分之95，但是其中也有約百分之5會給出非常有趣的答案。「啊！還有這種做法啊！」、「這樣啊！用這種方法來解釋，你誤解的方式很有趣啊！」之類的（笑）。然後利用那百分之5，有點類似誤讀的內容，邁向下一個階段。為了要更上一層而使用了這種誤讀。在討論時，若不像這樣一層一層地往上攀就不有趣了；而如果是由所長單向地進行討論的話，就會有種下樓的感覺。我還是希望能更上一層，也想讓自己興奮起來。與員工的討論中出現意外的答案時，既會驚訝也會很雀躍，我覺得這就是設計最棒的醍醐味。為了品嘗這份醍醐味，所以才在保有某種曖昧性的情況下，大量運用擬聲・擬態詞這種牙牙學語時的語言。

　　該說是創造性的誤讀嗎？是期待著類似有建設性的誤讀呢！

如果把它語言化，說成湧現性的話，我語意中所說的那種微妙差異的感覺就不見了。湧現性是解構[※1]時代時盛行、流行過的詞彙呢！用湧現性這個詞彙來說的話，我所說的那種百分之95幾乎都是暴投，如果開玩笑式的傳接球，那趣味性就表現不出來了唷。

身體經驗等級的詞彙

擬聲・擬態詞想表達的，是建築並非位居其上主體（建築家）的操作對象，而是將建築與人擺在同等地位。建築師的地位並不優於建築，是與使用者一起在建築中UROURO（徘徊）地四處走動。由這類身體的、體驗等級的活動所發出來的動物性聲響，那就是擬聲詞。

　　首先，身體常常會有因物質而受到啟發的情況。擬態詞也是，例如「ZARAZARA（不光滑）」這一類的詞彙，既可作為物質狀態，也能當成是物質印象的表現方式呢！

若不勉強將它抽象化而具體地來思考的話，首先就要直接面對物

質的問題。所謂的物質，其實是既非科學性、也非客觀性的事物，從產生或是引導出建築經驗的這層意義來說，是極為主觀、有靈性的活物。

舉例來說，當看、觸碰土的時候，除了單純地摸到了咖啡色的粉末之外，大多數的人都還會感覺到一些其他的什麼，比如像是骯髒啊、溫暖啊等等。不是以近代科學式的客觀角度來看待物質，在這裡是用身體碰觸時的反應來掌握。

這一點，德勒茲[※2]他們也大肆地談論著。就連硬度也是很主觀的東西，像一般說到水時，會覺得它是柔軟的，但從高處跳入水裡的話，就會感到它是非常堅硬的。同樣的道理，溫度也被科學家們視為客觀的事物，但其實也是極為主觀的呢。最近原廣司先生著迷於大栗博司[※3]的重力論，老是在談論這些東西，像是硬度或溫度，一直以來都被認為是可客觀地測量的，然而，從最近的宇宙物理學中，我們明白了這些其實都是相對的、不可測量的事物。科學開始進步的話，物質和主觀這類事物的界線反而變得曖昧起來了。客觀的世界開始崩塌了。

所以，我也開始主張物質是屬於經驗的事物了。但如果我說了物質是屬於經驗的、有靈性的事物，就會被人認為是一種地方風俗主義式的想法，或被看作一種原始主義。其實是正好相反，以最尖端的科學成果來看，物質、心靈與經驗之間的界線是很曖昧的。而我想要透過建築來表現這種狀態。

勒‧柯比意、阿爾托的建築與身體

若要以身體體驗來說的話，我想阿爾瓦爾‧阿爾托，以及某個時期之後的勒‧柯比意在建造建築時，是非常留意這個部分的，不過，若從整個現代主義來看，朝這個方向來建造的建築並不多呢！

是的，所以這個身體性的部分，已經超出了後現代主義或是現代主義這些思想的範疇。由於現代主義是一種運動，而運動的宿命，就是有著強烈的、想要語言化的願望，但另一方面，也有狂人抵達了語言所無法涵蓋的境界呢！運動的極限，以及必然會伴隨運動而來的死板語言，柯比意是個在很早的階段就注意到這些的狂人呢！

> 儘管在某種意義上來說，這種僵硬化的原因是源自於他……

是啊，儘管是這樣呢！由於很早就注意到了，所以才能建造出廊香教堂[※4]一類的建築，而阿爾托的帕伊米奧療養院[※5]也是，雖然是30年代早期的東西，卻也有著肉體上（官能性）的感觸。

> 是這樣呢！雖然那個療養院有著強烈的現代印象，但同時，也有股
> 奇妙的、對身體的傾訴。

所以當我前去參觀時覺得內心一震。即便在現代主義中，居然也有懷抱著這種感覺的人！反之，雖然後現代主義的傢伙們，站在批判現代主義的立場上，他們使用的語言卻仍舊死板。首先，必須要在語言上戰勝對手！這種美式文化的強烈影響，讓後現代主義有著超出現代主義的僵硬性。在我心中，強烈地想要去超越這種作為語言的，好比建築運動一類的風潮，而這也和我使用擬聲·擬態詞一事連接在了一塊呢！

建 築 的 經 驗 與 時 間

> 去體驗建築，或是在空間內走來走去時，是怎麼看待持續和時間的
> 呢。

一般認為，時間正是構成經驗最主要的核心，但就如同溫度一樣，它並非客觀成立而是相對性的，這是自愛因斯坦以來的中心思想，在最近的宇宙物理學世界中，也更加強調這一點。那種藉由手錶來顯示的客觀時間，不過就是人類的幻想罷了。

我想把這種有彈性的時間當成基底，來嘗試建造建築看看。在建築方面，當把時間或空間視為問題時，經常會去參考基迪恩[※6]的《時間·空間·建築》。雖然基迪恩說，以建築來實現愛因斯坦式的、時間與空間可以互相轉換的世界，那便是現代建築，然而他對愛因斯坦的理解卻是極為幼稚的。他對愛因斯坦、時間的理解，結果與畢卡索和布拉克對立體主義的理解是一樣的。在繪畫空間中描繪複數的時間，只停留在這種立體主義式的

理解上，而無法理解愛因斯坦所追尋的，時間GUNYAGUNYA（軟弱無力）的伸縮性。

> 基迪恩的畫看起來， 像是看著人物或樂器這類對象所擁有的多個面，並將該對象各個不同的時間容納在一張畫裡，這與愛因斯坦的時間理解不同之處是？

雖然基迪恩說，若把建築變透明，時間與空間的界線就會變得曖昧，但卻完全沒有提出透明化的方法。仍是不出玻璃箱的範疇。

超越後現代主義

> 雖然提到了後現代主義擁有超乎現代主義的僵硬性，具體來說在說這話的時候，心裡想到了哪位建築師呢？

例如像麥可・葛瑞夫[※7]，或是彼得・埃森曼[※8]。那些人吸收了當時最尖端的哲學之後建構起華麗的邏輯，並將這份邏輯轉移到了建築上。是先有了語言，再用建築來翻譯而已，建築不過就是語言的翻譯罷了。而那便是後現代主義領導者們的極限了。

與此相對，在後現代主義中我覺得很有意思的是菲力普・強生[※9]。儘管他把密斯介紹給了美國，但這之後，還是以AT＆T大樓建造出最初的後現代主義建築。他那快速、不斷轉變的建築風格遭受了批評。不過，在強生建築中那種微妙的錯置方式、幽默的感覺，有著超乎言語的輕快。他超越了美式的僵硬性以及語言的死板性，是很有意思的一個人。住在寬廣的庭園中，在庭園內將語言相對化了。我於1985年到86年時，訪問了後現代主義最鼎盛時期的美國建築師們，一言以蔽之的話，我感覺像葛瑞夫和埃森曼這類腦袋好、但又腦袋死板的人們，是在把建築這種活物變得乏味。自己親身體驗過那個時代的美國，所以反而更強烈的想做出與那些言語派不同的東西出來。

反客體與示能性 【譯註1】

> 隈先生所追求的建築方向，不僅僅是beyond現代主義（超越現代主義），也有beyond後現代主義的意思在呢！以beyond現代主義來

說，隈先生提出了「反客體」的觀點。對於現代主義領域中，執著於孤立的客體和形態，這種切斷與周圍關聯性的一面，透過著書與建築，不斷地展現出批判的立場。

若要說反客體真正意思為何，那就是與周遭連結之後才是重要的。而作為連結之後的那種狀態所孕育出的價值，便是體驗的力量。只是單純的連結起來並不有趣，而是想在那裡四處漫步，讓身體有雀躍的感覺。

　　這才是從反客體這個詞彙中，最希望被人讀取的訊息。所謂的客觀主義是怎麼來操作、控制從周遭切割出來的客體？所以進行操作的主體位居於客體之上，是一種上對下的觀點。一旦想去連結，這種操作主義就派不上用場了。不得不找出另一種建築的建造、思考方式。此時，當自己與建築降到相同的平面時，PARAPARA（稀稀落落）或TSUNTSUN（刺刺）這類擬聲・擬態詞就自然地脫口而出了。

　　關於這個「反客體」另一個想指出的，是牽涉到J.J.吉布森[※10]、佐佐木正人的認知科學思考方式——我想，以示能性來說會比較容易理解——因為這種思考方式與我的建築方法論聯繫在一起。或許會惹佐佐木老師生氣，但示能性的思考方式，直接以日常用語來翻譯的話，就會變成擬聲・擬態詞了（笑）。

　　原來如此，不是只聚焦在某個事物（客體）上，將它的性質和價值當成問題，而是藉由聚焦在環境上，來尋找該物的性質和價值，這種示能性與隈先生的建築還有擬聲・擬態詞，確實是聯繫在一起呢！

若把如何認知世界的存在進行歷史性的整理，我認為可以歸納成三個階段，第一階段為物體論，第二階段是空間論，第三階段則是粒子論。人類先著眼於眼前的事物，這在建築論來說，發源於古希臘的古典主義建築邏輯、文藝復興都是這種體系。接著，關注轉移到了物體與物體間的縫隙，相較於物體，對人類來說位於其間的縫隙才是重要的，這種想法變得越來越強烈，而產生出了空間論。在建築的世界中，文藝復興之後的巴洛克也是空間論，19世紀的戈特弗裡德・桑珀[※11]也是近代空間論的代表人物。桑珀的空間論繼續進化，誕生了阿道夫・路斯的空間布局【譯註2】，接著更進一步，產生出20世紀現代主義建築「透明性」、「空間流

動性」一類的議論。

示能性理論是想將物體、空間以及人類，進行科學式整合的一種議論，此時，粒子這種概念會變得相當重要。生物以粒子為媒介來認知世界，不存在粒子的單調世界，無論是距離也好質感也好，都沒有可供判斷的契機，對生物來說，是無法居住、令人不安的世界，這點便是示能性理論的創見。

當我知道，我在無意中建造出來的PARAPARA（稀稀落落）或是TSUNTSUN（刺刺）建築，可以用示能性理論漂亮地進行說明時，感到非常地興奮。我所做的事可以總結成，想藉由將建築粒子化，讓世界與人類更緊密地連結在一起。而且使用粒子這種概念的話，不管是庭院也好建築也好，從都是由粒子所構築這點來說，是完全等價的。由於是無縫的環境，因此，如果使用示能性的想法，就更容易將建築從被切斷的客體中拯救出來。

可以說是藉由示能性理論才終於發現了，在描述以粒子構成的無縫環境時，最適當的方法就是擬聲‧擬態詞。

粒子論這種方法不僅限於認知科學和建築上，逐漸成為一切科學的基本方法。現代物理學的基礎也是粒子論，就連重力這種看不見的事物，也能用與同為物質的粒子間的交互作用，來進行說明。

依我的直覺來說，與這樣的時代相襯的不就是擬聲‧擬態詞嗎？！尖端的科學與原始的語言連結在了一塊，實在非常有意思。

譯註1：原文為「Affordance」，1979年由知覺心理學家吉布森（James Gibson）所提出的生態學「Affordance」觀點，至今發展已被廣泛應用在設計領域，成為一種新的應用概念。「Affordance」目前在國內翻譯為「承擔持質」、「預示性」、「符擔性」、「可操作暗示」、「支應性」、「示能性」等，指一件物品實際上用來做何用途，或被認為有什麼用途。人們得知如何使用物品有一部分來自認知心理學，另一部分來自物品的外形。

譯註2：原文「Raumplan」，又譯為空間設計、室內布局。

[註]

1 　解構是法國哲學家雅克・德里達(Jacques Derrida，1930－2004)從海德格的「存在論歷史的解構」構思，推展出來的概念。用意是批判、顛覆理性中心主義的西方形而上學。以美國為核心，帶來了廣泛的影響，在建築方面，則為彼得・埃森曼(Peter Eisenman)和丹尼爾・里伯斯金(Daniel Libeskind)等人的作品帶來了莫大的影響。

2 　吉爾・德勒茲(Gilles Louis René Deleuze，1925－1995)是法國哲學家。從論述萊布尼茲(Gottfried Wilhelm Leibniz)哲學的《皺摺》一書中提出了「皺摺」的概念，啟發了1990年代的建築師們，構想出許多皺摺狀的建築。《皺摺》的第一章中，可以看見「根據船的速度，波浪會變得像大理石壁一樣硬」的敘述。

3 　大栗博司(Hirosi Ooguri)是1962年生的物理學家。藉由研究物理學尖端的超弦(超繩)理論，獲得了無數的獎項。新出版的書有《大栗老師的超弦理論入門》、《何為重力》，即便是門外漢也能輕鬆進行探討。

4 　廊香教堂(Notre Dame du Haut)是勒・柯比意 (Le Corbusier)1955年的作品。雖然1952年在馬賽竣工的馬賽公寓(Unité d'Habitation)那種粗暴的混凝土裝飾，已經給人和30年代的白色方盒住宅群相距甚大的印象，但3年後完成的這個教堂，與其他一切建築相比，充滿一股孤絕的存在感，從甲殼類推想出來的有機、雕刻般的形態，即便建設後已經經過60年的現在，該建築帶來的衝擊仍未衰減。

5 　帕伊米奧療養院(Paimio Sanatorium)是阿爾瓦爾・阿爾托(Hugo Alvar Henrik Aalto)1933年的作品。是在芬蘭建造出眾多名作的阿爾托早期代表作。苗條的白色牆面，將早期現代主義建築的清新傳至今日，但另一方面，以出入口的遮雨棚為首，施加在各處的彎曲狀設計以及鮮豔色彩的運用等，使該作品帶有其他單純白色方盒式建築所沒有的官能性(感官刺激)。

6 　希格弗萊德・基迪恩(Sigfried Giedion ，1888－1968)是瑞士的建築史學家、建築評論家。與勒・柯比意等人一同引導著現代主義運動。於現代建築國際會議(CIAM)中，擔任書記長一職直到第10屆。主要著作的《空間・時間・建築》(1941年)，直到1970年之際都是建築師的其中一本必讀經典。

7 　麥可・葛瑞夫(Michael Graves ，1934－2015)，美國建築師。與理查・麥爾(Richard Meier)等人被合稱為「紐約五人」。繼承、發展了勒・柯比意「白色時代」作品的作品群受到眾人注目，因1982年「波特蘭大樓」(Portland Public Service Building)等建築，被視作後現代主義建築的代表作家。在日本，也實現了「福岡凱悅飯店」及其他數件作品。

8 　彼得・埃森曼(Peter Eisenman，1932－)，美國建築師。與麥克・葛瑞夫和理查・麥爾等人被合稱為「紐約五人」，其後被視為解構主義建築的代表建築師。於1988年參加MoMA舉辦的「解構建築」展。以「CHORA庭園」此一計畫，與雅克・德里達(Jacques Derrida)進行了共同作業，但卻因意見相左而未能實現。在日本，也有「東京布谷大樓」等實現作品。

9 　菲力普・強森(Philip Cortelyou Johson，1906－2005)，美國建築師。於1932年規劃MoMA舉辦的「現代建築」展。另外，他也在將密斯・凡德羅(Ludwig Mies van der Rohe)介紹給美國之際，起了莫大的作用。代表作有「玻璃屋」、「AT＆T大樓」等等，後者也是後現代主義的代表性建築。1988年的「解構建築」展中，擔任策展人。

10 　J.J.吉布森(James Jerome Gibson，1904－1979)為美國心理學家，提倡示能性理論。示能性是源自英文Attord(＝可以～)創造的新詞，是指環境所提供的關於事物的性質、價值等訊息(例如，椅子的話就是「可以坐」的訊息)。要察覺這種環境，重點在於構成環境的各種事物面(surface)的布置，其中又以與其他面相對的，作為基準的地面尤為重要。此外，對於面的布置本身的知覺，事物擁有的肌理(texture)和光(吉布森將它與放射光做區別，稱之為包圍光[ambient light])的排列，會起到很大的作用。

11 　戈特弗里德・桑珀(Gottfried Semper，1803－1879)德國建築家，代表作為德勒斯登歌劇院(Semperoper)。著作有《建築藝術四元素》、《式樣論》等。在前者中提到，原始的住宅是由壁爐、基礎、骨骼／屋頂、輕量的皮膜這四個要素所構成。另外，桑珀主張建築的起源是紡織品，而最初的基本構造物是繩結。

PARAPARA（稀稀落落）

物體與物體之間沒有緊密貼合而有著空隙，這種狀態就是PARAPARA（稀稀落落）。換言之，粒子是立起來的，是種明確地出現在面前的狀態。如果粒子沒有立起來，世界就會變得平坦，而沒辦法知道物體的遠近，就連質感、硬度也都搞不清楚了，生物會因此變得不安。

生物將粒子當成線索來確認世界的深度，20世紀的示能性理論實證了這點，告訴我們粒子的重要性。因為世界是PARAPARA（稀稀落落）的，所以我們可以看出一個地點的深度、距離和質感，去判斷該地能不能讓自己棲息、是不是個可以生活的場所，因而獲得安心感。

並不是只要有縫隙就能成為PARAPARA（稀稀落落），粒子的大小與縫隙之間的關係非常重要。粒子太小的話，算不上是PARAPARA（稀稀落落），但是太大的話，也無法成為PARAPARA（稀稀落落）。也就是說，粒子沒有立起來。

舉例來說，「蓮花屋」（2005年）是把石頭當成PARAPARA（稀稀落落）的粒子來處理。一顆石頭要用怎樣的尺寸，才能在那個家的整體上表現出PARAPARA（稀稀落落）的感覺呢？假設石頭變得更小，變成像磚頭一樣的大小的話，PARAPARA（稀稀落落）的感覺就不夠了。有種變得軟爛、黏著的感覺。反之，若是弄成一般外牆用的60 × 120cm尺寸的話，也會因為太大而失去粒子感。

以砂糖來比喻的話，將5mm或6mm大小的黑糖顆粒放進眼前的小容器，相較之下會變得PARAPARA（稀稀落落），有種倒進咖啡裡會很美味的感覺。但若是精緻砂糖的話，雖然也是一粒一粒的，卻感覺不到PARAPARA（稀稀落落）。相反的，若是黑糖變得更大的話，倒進咖啡就顯得太過粗雜，變得好像不太好

喝了。在所有的情況下，都能從全體與部分的關係中，找到恰到好處的PARAPARA（稀稀落落）感。

這種PARAPARA（稀稀落落）並不只是我一個人的中心思想，在建築設計中曾是很普遍的想法。希臘的帕德嫩神殿正面有8根柱子，為什麼是8根呢？首先，偶數經常運用在神殿上。比如說5根的話，會有根柱子砰地擺在正中間，而那根柱子會讓人感到非常鬱悶，因此才弄成了偶數。但是同樣是偶數，為什麼不是6根也不是10根，而是8根呢？正面有8根柱子的帕德嫩神殿，被視為最美麗的、神殿中的神殿，這是為什麼呢？

10根柱子會覺得太過喧鬧，6根反而有種粗枝大葉的感覺，這又是為什麼呢？一言以蔽之的話，問題是出在柱子PARAPARA（稀稀落落）的感覺上。所謂的PARAPARA（稀稀落落）感，不僅僅是間距、密度的問題，而是跟全體及部分的平衡問題大為相關。即便以相同的間距排列，10根柱子排列起來就會像精製砂糖一樣有種BETABETA（黏踢踢）的感覺，6根的話，就會感到既孤獨又寂寞。8根柱子則可以感覺到恰到好處的PARAPARA（稀稀落落）。

帕德嫩之美一般會視為比例的問題，像是柱子的直徑與高度的比率，大多是以隱含在立面的黃金比率來說明，但其實在比例之外，還有種對人類身體有吸引力的，讓人感到身心舒適的PARAPARA（稀稀落落）感。因為PARAPARA（稀稀落落）感難以數值化，所以，在西歐有著用比例為指標，來捏造「美」的習性。

源於古希臘・羅馬的古典主義建築理論，基本上也是比率論，身為20世紀首席建築師的勒・柯比意，他的模距【譯註3】也是典型的比例論。但對生物來說，重要的不是比例，而是PARAPARA（稀稀落落）的感覺，那種讓人感到舒適的縫隙。

譯註3： 原文「Modulor」，亦稱為「人體比例標準尺度」。

規劃於河岸森林內的Villa。

因為想要創造出讓河川(水)與建築融為一體的狀態，在河川與Villa之間延展出一片水域來種植蓮花，

並以這個蓮池為媒介，創造出一種向著河川，並更進一步連接起對岸森林的狀態。

換言之，由蓮池此一媒介，營造出了SUKESUKE(透光)的感覺。

　　　　牆面則與密斯・凡德羅在巴塞隆納・德國館(1929年)運用的相同，

　　　是一種稱為洞石【譯註4】的駝色石材。

　　　密斯是把洞石當成一種沉重、粗大的素材來處理，相對的，在這個計畫中則是將洞石當成

　　　PARAPARA(稀稀落落)的粒子來對待，藉此得以柔和地讓河川與建築聯繫在一塊。

為了營造出PARAPARA(稀稀落落)的感覺，首先在石製牆板的尺寸上，

採用可以讓人的身體感到舒適的尺寸，此處必須採用20 × 60cm、厚3cm的PERAPERA(單薄)感，

而更重要的，牆板(粒子)與牆板間僅以1點輕輕地鄰接著，

而不是BETABETA(黏踢踢)地黏在一塊。

　　　　　　　　　　　為了做出這種僅以1點來鄰接的細節，

　　　採用剖面為8 × 16mm尺寸的扁鋼將石頭懸吊起來，挑戰了有如特技般的細節。

　　　藉此也確認了，所謂的PARAPARA(稀稀落落)感，是源自於粒子與粒子接觸點的形狀。

　　　　　　譯註4：是種碳酸鹽類礦物，常見於石灰岩山洞或沉積於泉水旁。又稱石灰華。

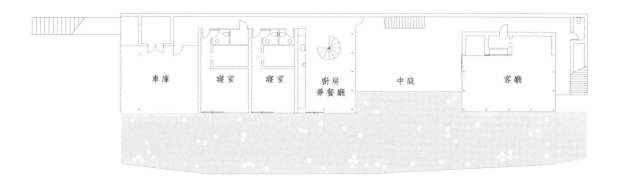

車庫　　寢室　　寢室　　廚房兼餐廳　　中庭　　客廳

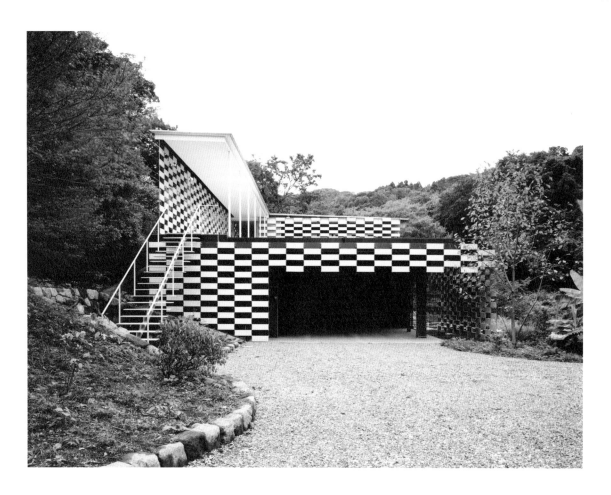

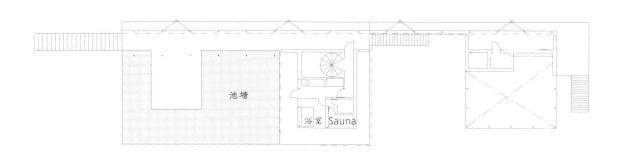

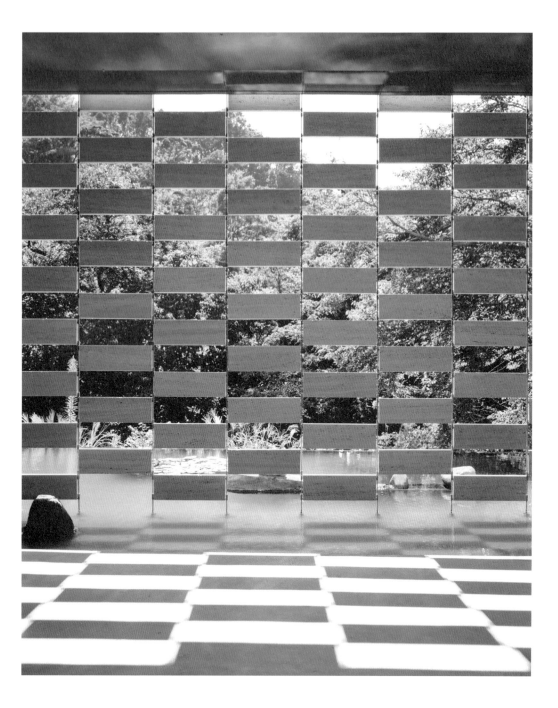

由1樓車庫看。牆板是20 × 60cm的洞石

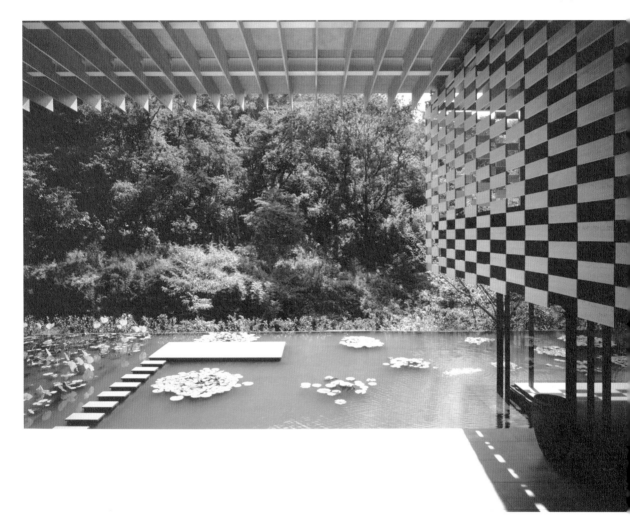

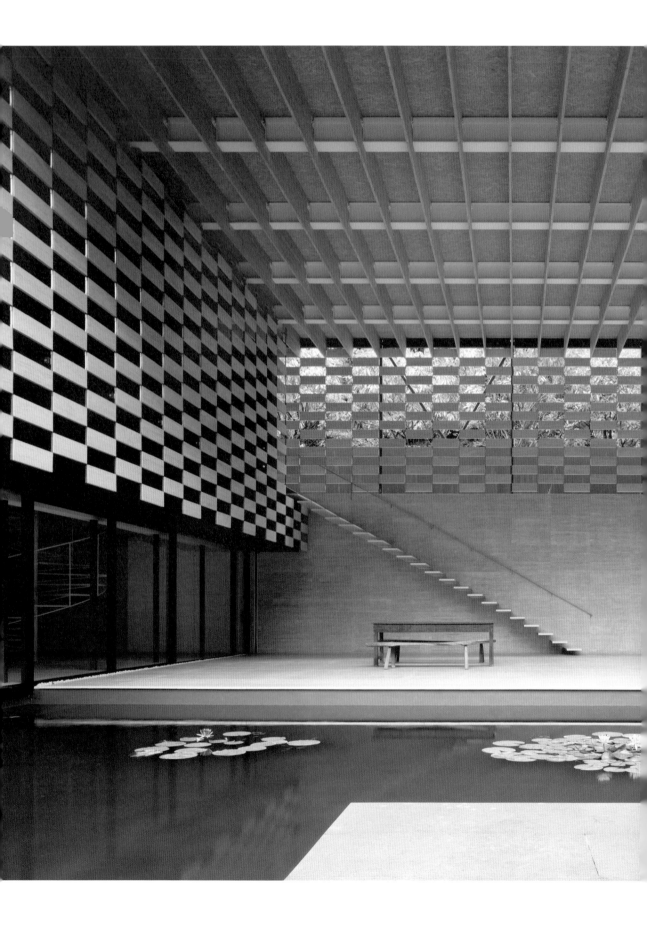

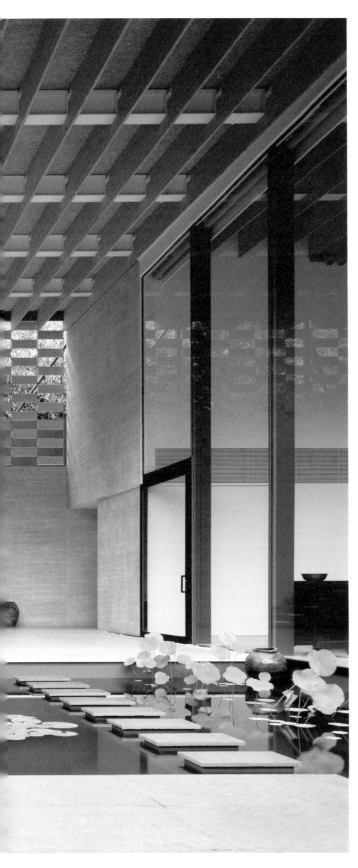

從池塘看向中庭空間

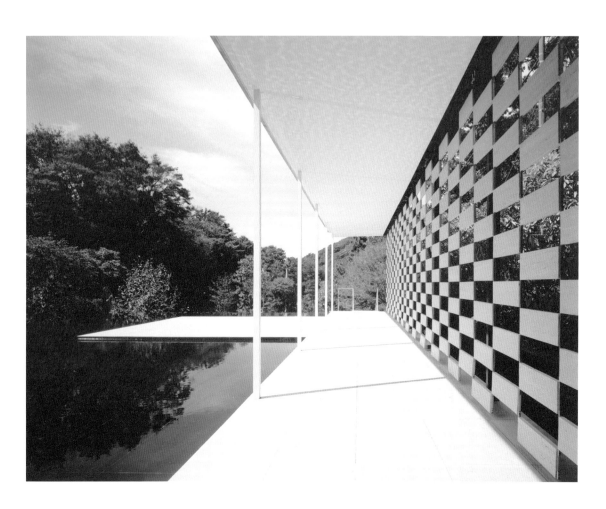

從2樓往出入口方向看

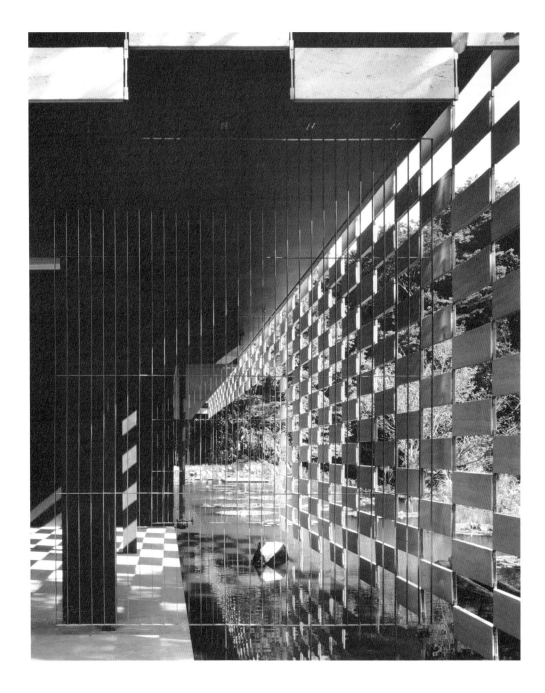

從1樓車庫的側邊看。
牆板是用8 × 16mm的扁鋼懸吊

在高知縣的杉樹林中，建造了一座由杉木與鐵組合而成的混合構造橋梁。
由於一般的木橋是有著大剖面，並且使用的是大跨距的夾板，
所以形狀會變得像混凝土橋，而失去木造所特有的PARAPARA（稀稀落落）感。

在這個計畫中，運用小剖面形狀（18 × 30cm）的短建材當成元件，
建造出日本傳統木造所特有的，PARAPARA（稀稀落落）、
輕快且符合人性化尺度的橋梁。

自橋的兩端依序向外突出的，是被稱為刳木【譯註5】的建材，
靈感源於刳橋這種日本自古以來的結構形式，
藉由這些小建材，成功實現了PARAPARA（稀稀落落）的木橋。

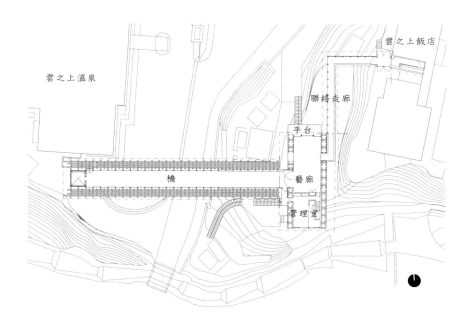

譯註5：使用槓桿原理提高結構的材料。

北側的外觀細節。
建材的剖面為18 × 30cm

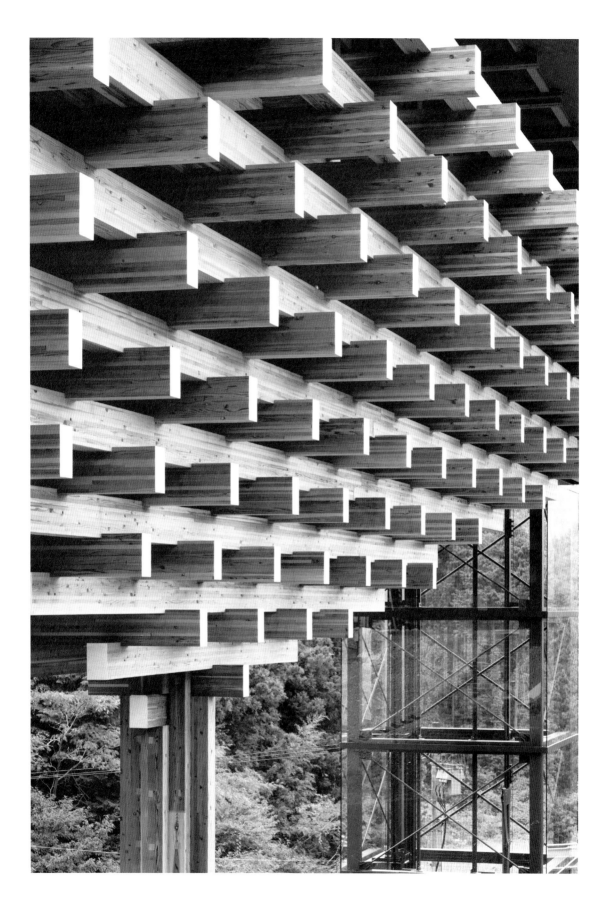

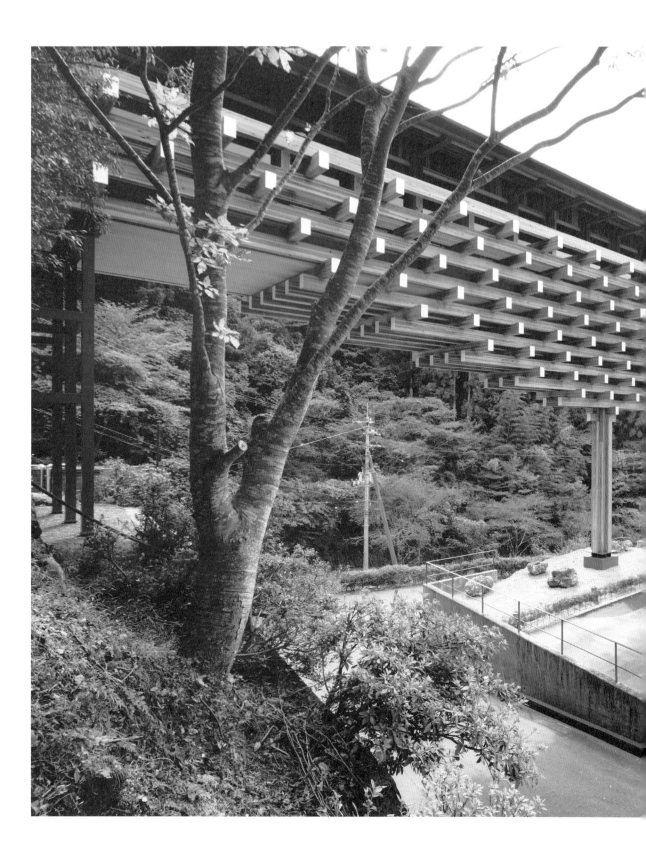

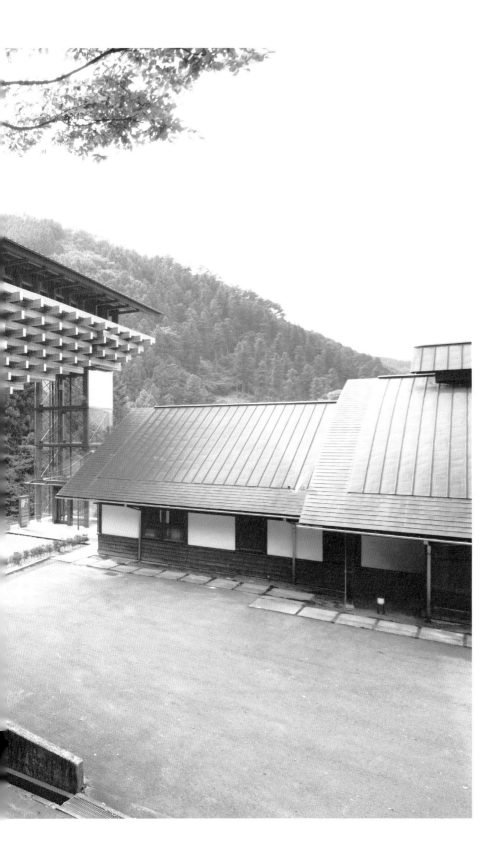

北側外觀。
右邊為溫泉設施

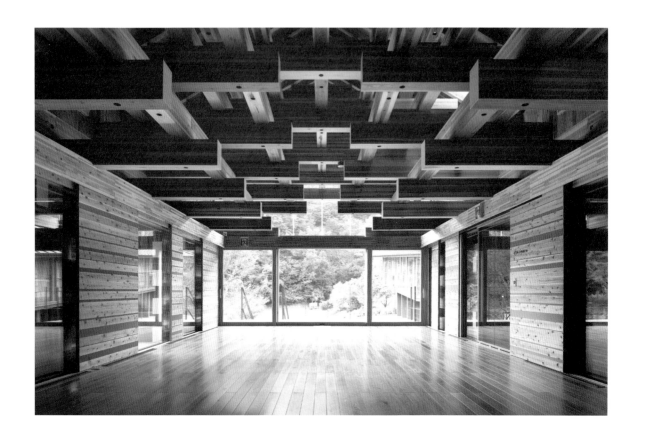

從2樓東側的藝廊往北方看

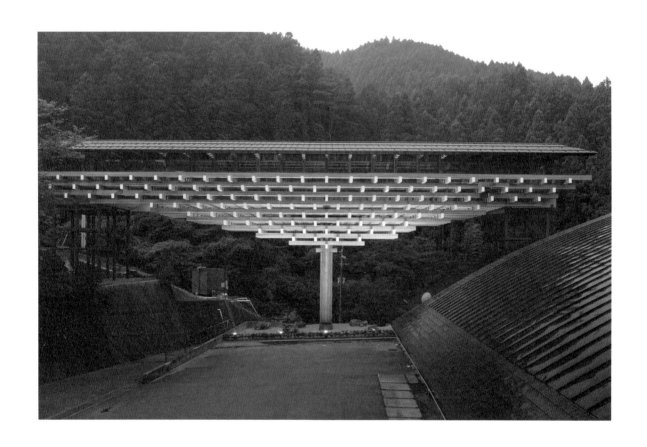

黃 昏 時 北 側 外 觀 的 景 象

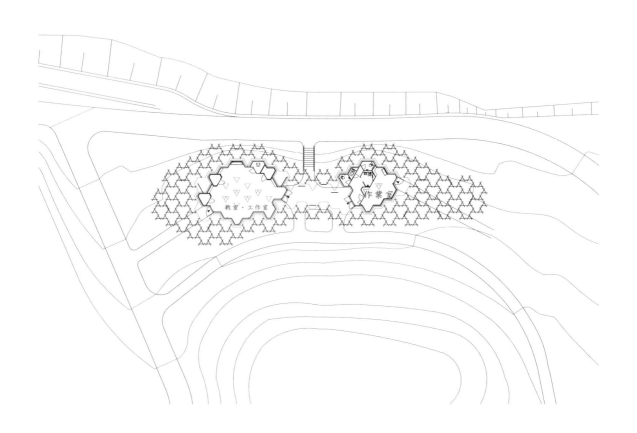

在筑後川沿岸的河堤上，浮著一座用杉木夾板製成，彷彿雲一樣的PARAPARA (稀稀落落) 屋頂。

底邊是用2.5m的等腰三角形元件組成，運用枕梁的原理，

將互相切入的元件們一個接一個地組裝起來，而得以擴展出六角形的平面空間。

比起四角形嚴實的規律性，我從六角形的身上，也就是6根棍子的集合體中，

找到了遠遠凌駕其上的PARAPARA (稀稀落落) 感。

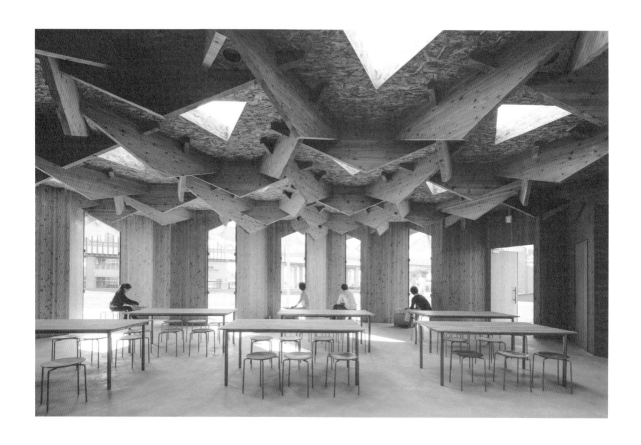

以60度為基本，根據這種幾何形狀，嘗試做出可以朝三個方向自由擴展的網格系統，

法蘭克‧洛伊‧萊特（Frank Lloyd Wright）、巴克敏斯特‧富勒（Buckminster Fuller），

以及路易斯‧康（Louis Kahn）等人也曾嘗試過。

將可以一個人搬運的木板當成單位，成功地製造出更加PARAPARA（稀稀落落）的、更加有彈性空間形成系統。

靠近瑞士，聳立於法國東部貝桑松河岸的，
是一棟結合了音樂廳、現代美術館以及音樂學校的複合設施。

把建地上1930年代的磚造倉庫轉用為現代美術館，將過去與現代、建築與自然這些對立要素，
全都以木製隔板舒緩地覆蓋起來，包容了市民多樣的活動，成為曖昧的複合體。
為了貼合這片有很強水平性質的建地，運用當地生產的落葉松板，製作出50 × 250cm的長條形牆板，
將這些牆板PARAPARA（稀稀落落）地布置，溫柔地包覆了建築。

屋頂也將太陽能板、綠化板以及天窗進行亂數的配置，形成了不嚴謹的隔板。
以馬賽克狀PARAPARA（稀稀落落）布置牆板的結果，讓射入內部的光線，彷彿枝葉間灑下的陽光般和煦。
枝葉間灑落的陽光，即是PARAPARA（稀稀落落）的光。

西（道路）側的外觀細節。牆板是50 × 250cm的落葉松材

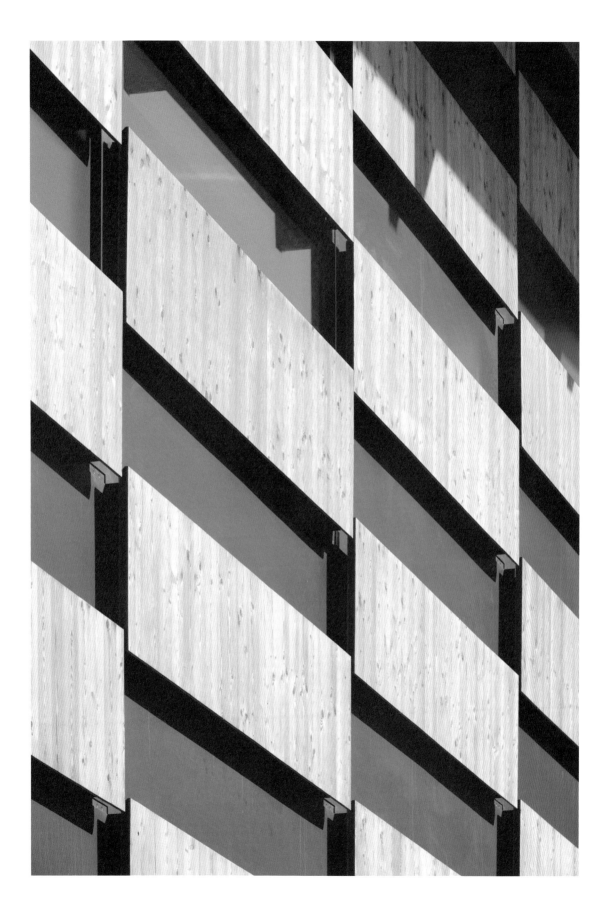

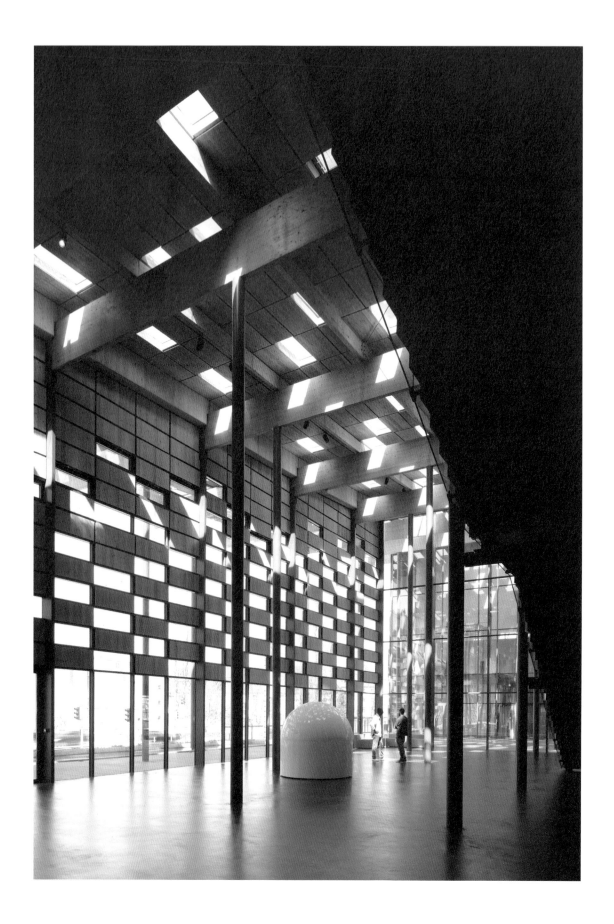

從南側看屋頂。
將太陽能板與綠化板等，
以亂數的方式並加上微妙的角度，
進行PARAPARA（稀稀落落）的布置。

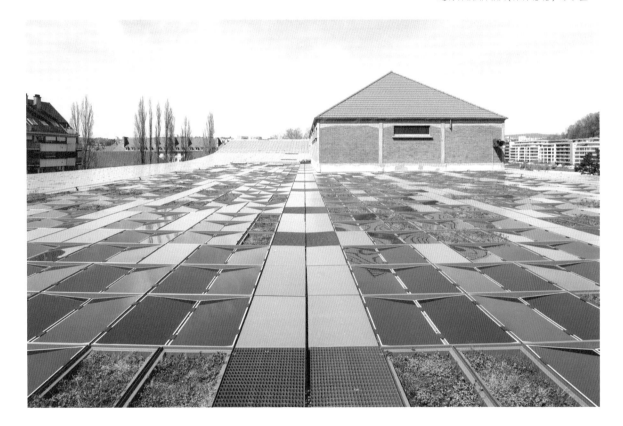

1樓大廳。射進來的光彷彿是從枝葉間灑落般。
法國人也將它稱之為KOMOREBI[譯註6]

譯註6：「木漏れ日」的日文發音，意思是從樹葉空隙照進來的陽光。

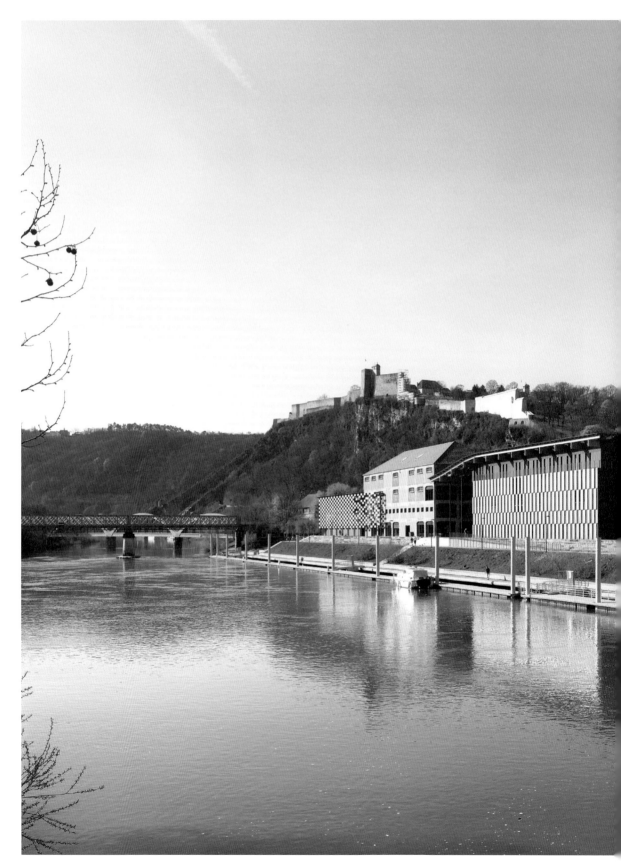

由北側看。左邊可以看見轉用為現代美術館的磚造倉庫。

改變了PARAPARA（稀稀落落）的程度，讓現代與過去磨合在一塊

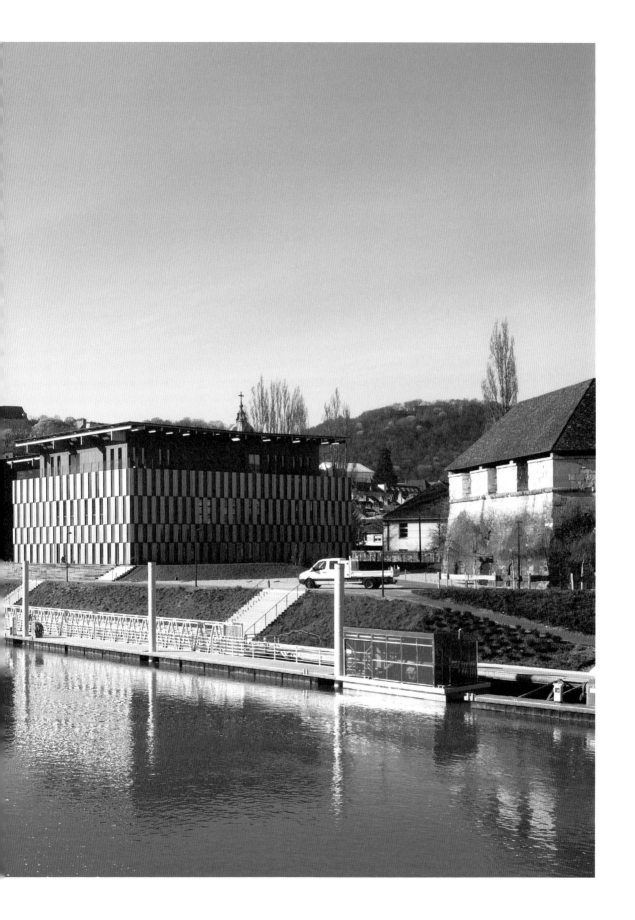

建於森林內的小飯店,「The one 南國」庭院中的多功能涼亭。

將105mm見方的檜木短柱材組合起來,製成了有機體形狀的PARAPARA(稀稀落落)骨架,骨架上不用押線[譯註7],

而直接蓋上ETFE的透明膜,創造出宛如處在檜木林中的空間體驗。

為了產生出地面緩緩隆起般的地形學形態,所有的檜木元件都是以不同的角度接合。

其結果,儘管有著拱形的基本構造,卻還是成功地製作出PARAPARA(稀稀落落)的和緩結構體。

這些錯開接點的接合系統,不僅在製作PARAPARA(稀稀落落)的空間上很有效果,

在容許各元件的小動作上也非常有效,成為一種讓力量「散逸」的柔軟結構系統。

為了迎合這種PARAPARA(稀稀落落)的構造,膜的加工是難易度最高的,

2m寬的帶狀ETFE膜,將其邊緣彎曲之後再加裝導水板,

並藉由重疊導水板,讓防水性能夠迎合PARAPARA(稀稀落落)之物的動作得以兩全。

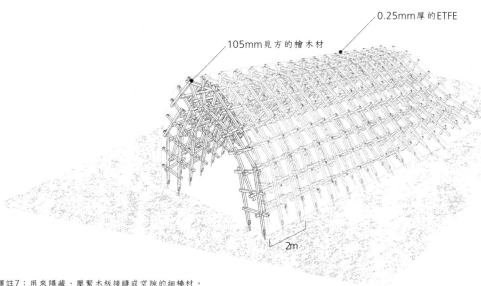

0.25mm厚的ETFE

105mm見方的檜木材

2m

譯註7:用來隱藏、壓緊木板接縫或空隙的細棒材。

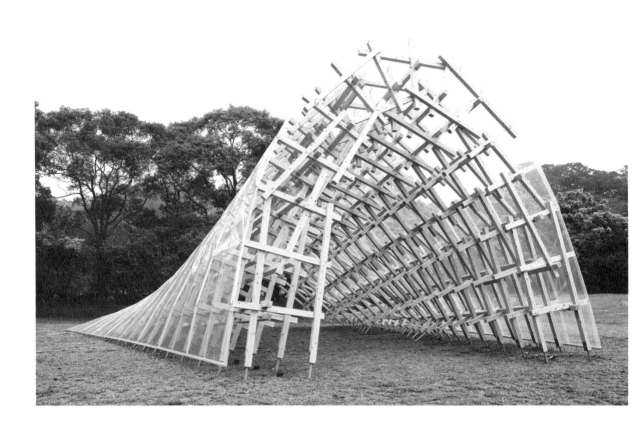

用檜木材製成的骨架，
彷彿在摩蹭地面般地搭建起來

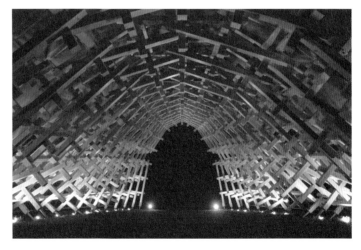

SARASARA（潺潺）

對生物來說，世界是由固體以及虛空所構成的，這是認知科學的基礎認知。因為在固體（粒子）間有著虛空（縫隙）之故，生物得以在該處找到自己居住的場所。因為有縫隙，所以才能活下去。

有縫隙所說的，是指該處有氣體或液體在流動，雖然過去我很關注縫隙、粒子的尺寸，最近則是比較關注於流動的方向與速度上了。

所謂的SARASARA（瀟瀟），是在描述粒子與流動的關連性。

舉例來說，如果粒子的排列並非雜亂無章而是錯落有致的話，其間的氣體和液體（或是光）就會平滑地流動著。那就是SARASARA（瀟瀟）的狀態。

這並不是在說SARASARA（瀟瀟）的狀態是好或壞，但若不能好好地去設計流動的話，流動得太快或是太過淤塞，對生物來說都是非常嚴重的事。因此，作為流動設計的指標，必須要具備察覺SARASARA感的能力。

一間位於山崖上，俯瞰太平洋的Villa。

藉著降低屋簷給人一種小體積的感覺，並更進一步用徹底分棟的風格將體積分解，

把構成建築的元素，盡可能地做成了小的、充滿人情味的模樣。

經由這種操作，給予了各棟建築小茶室般的人性化尺度和溫暖。

由於是以庭院中的櫻花(Cherry)花瓣作為粒子化作業的範本，建案便依此命名。

具體上，屋頂用800mm寬的鋁板製成，當成粒子的集合體，

外牆則作為40mm寬的杉木壁板集合體，將構成建築的小元件全部可見化。

因為在這裡不對元件進行編排，只是單純貫徹了排列，

整體來說，成為一間SARASARA(瀟瀟)的、帶有清爽印象的建築物。

位在中心的涓涓細流，則又更加強化了SARASARA(瀟瀟)的印象。

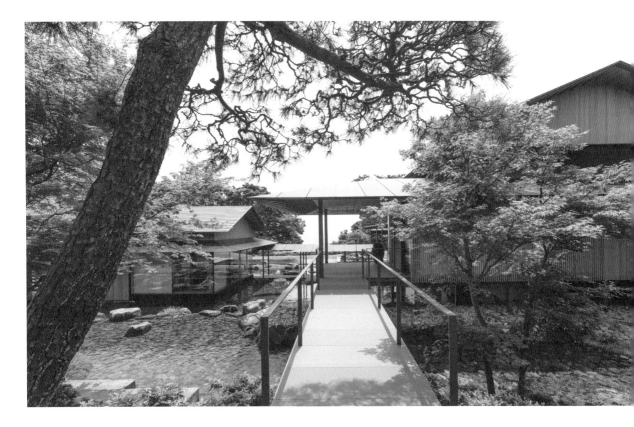

由出入口一側來看。
右邊是Spa、客廳‧餐廳[譯註8]棟，左邊為書齋、寢室棟

特別是在來訪者初來乍到時遇見的牆面上，將壁板凹凸不平地排列製造出陰影，
提高了粒子的ZARAZARA(不光滑)感。
室內則是以250mm寬的壁板，進行了像是魚鱗般的凹凸布置。
藉由名為大和張[譯註9]的傳統細節，將沉重而巨大的物質，
轉換成粒子的集合體。

譯註8：此處原本內文以LD標示，LD為Living Dining的簡寫，故譯為客廳‧餐廳。
譯註9：原文「大和張り」，意思是在木板排列時，讓兩片木板的中間空出一格，製造出凹凸感覺的裝潢手法。

越過池子望向太平洋。右端是2樓的出入口，左為書齋棟。屋頂與屋簷連綿的平行線增強了SARASARA（潺潺）感

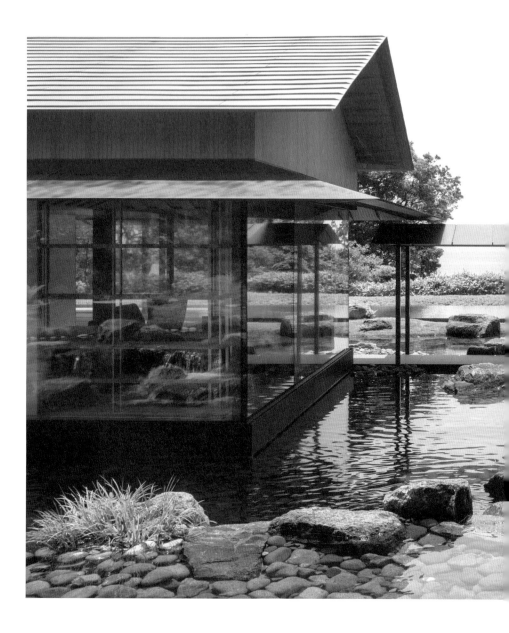

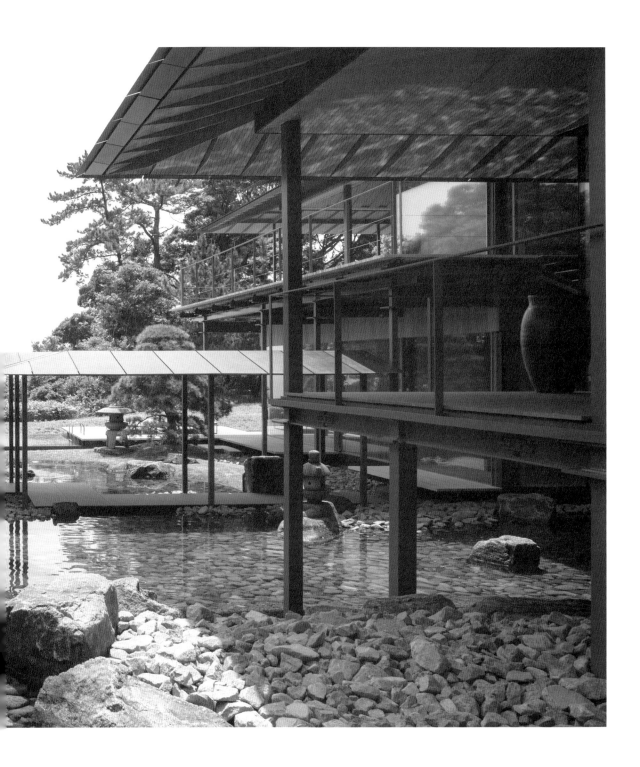

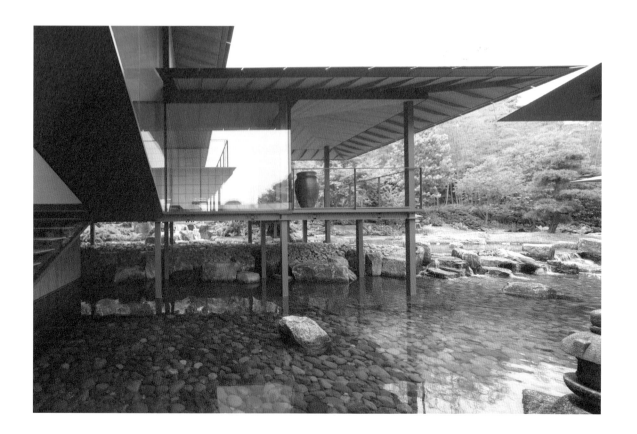

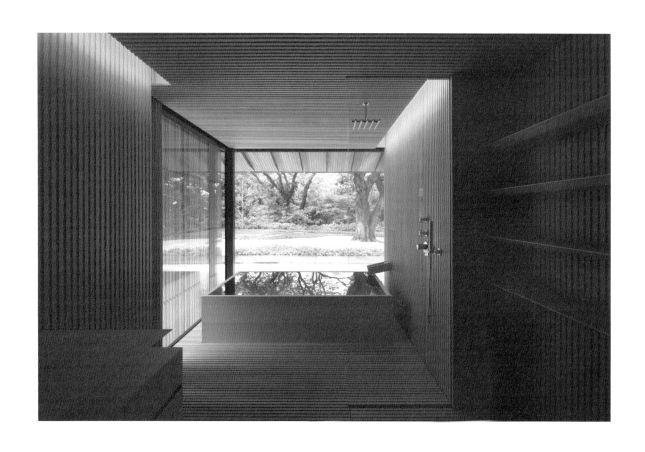

位於寢室深處的浴室。

不管是牆壁還是天花板，都不是面而是被分解成線，

藉此打造出SARASARA（潺潺）的空間

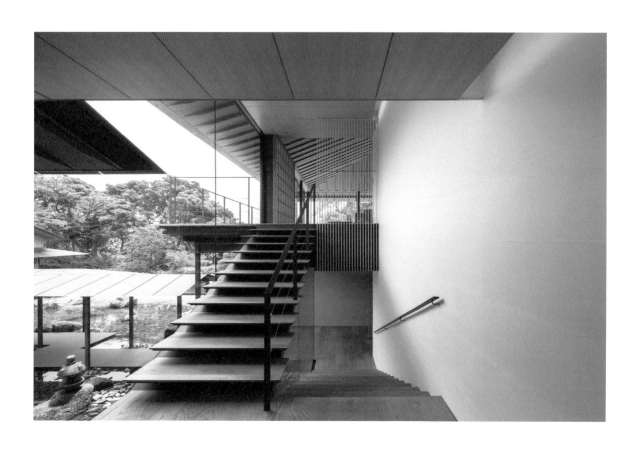

由出入口來看。2樓是客廳兼餐廳。
樓梯也被分解成薄薄的木板，讓空氣SARASARA（潺潺）地流動

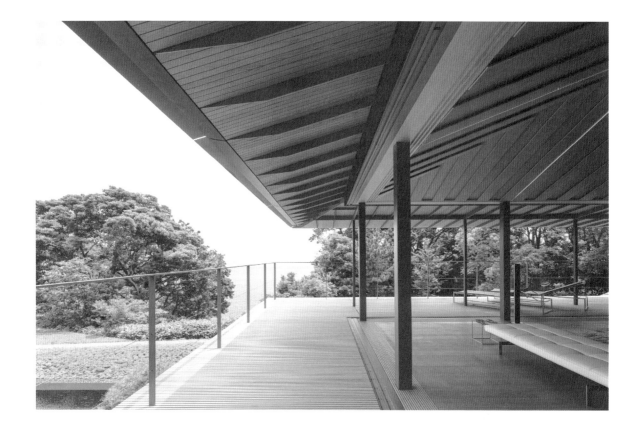

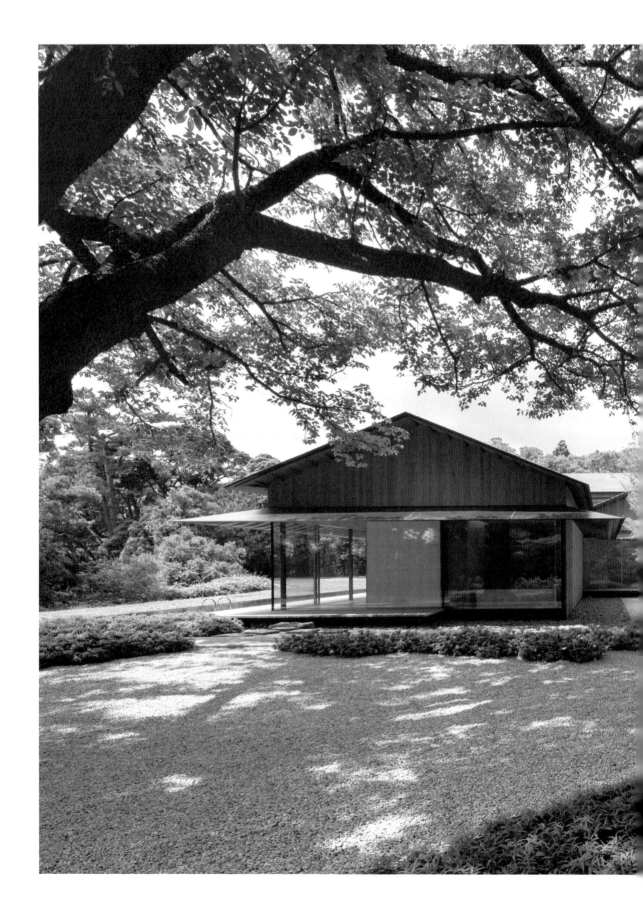

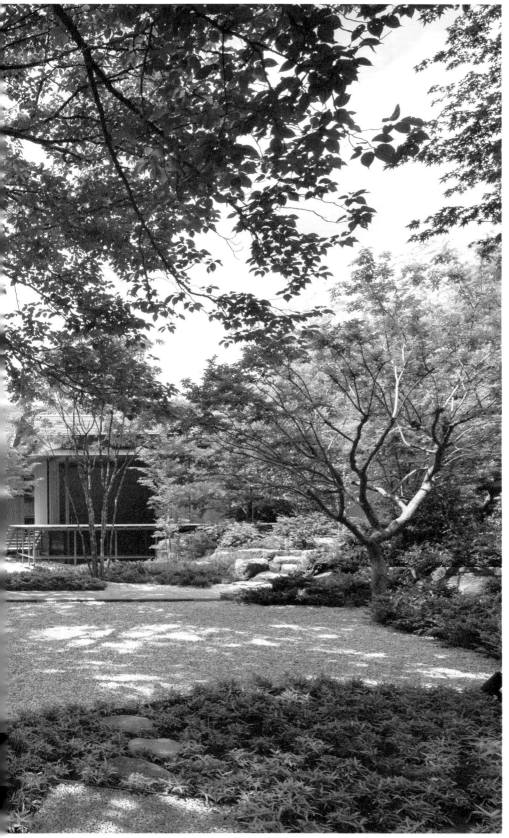

由庭院側來看。
左邊這棟的右側是浴室，
左側深處則是寢室。
因為鋪在庭院中的
小碎石粒子尺寸，
與建築構成要素
大小均衡之故，
建構了SARASARA（潺潺）
的庭園

GURUGURU（團團轉）

認知科學告訴我們，所謂的世界，基本上是由物體以及圍繞在周邊的流體（氣體、液體）所構成。不管是什麼生物，都是像這樣來認識世界的。而我們也很普通地認為，世界就是這個樣子。

此時為了描述物體與流體之間的關係，會用到SARASARA（潺潺）、NEBANEBA（黏糊糊），或是GURUGURU（團團轉）一類的擬聲・擬態詞。

因為流動會伴隨著旋渦，基本上流體的粒子會GURUGURU（團團轉）地運動著。說到GURUGURU（團團轉），或許就會不自覺地去想像向心的螺旋運動，但在亂數的漩渦中，粒子其實是處在一種漂浮、被沖刷的狀態。這是世界的常態。井然有序地流動那才是例外。

當處在整流狀態時，換言之，就是流動變得井然有序時，就會PATAPATA（輕輕拍打）地激起漣漪。如果產生出漩渦，PATAPATA（輕輕拍打）就會轉變成GURUGURU（團團轉）。漩渦對生物來說具有威脅，但同時也是準備好各式各樣居所，一種值得感謝的現象。若是乘上了漩渦也會有好處，儘管會持續不斷地移動，但與此同時，不會被流往未知場所，可以停留在同樣的場所。佛教把這種狀態稱之為輪迴。GURUGURU（團團轉）即是輪迴，而若以環境面來描述的話那就是回收。

民俗學者折口信夫（1887—1953）將日本表演藝術分成了「舞」與「踊」。「舞」是GURUGURU（團團轉）地旋轉運動，而「踊」則是PATAPATA（輕輕拍打）地上下運動，是極為具體、醒目的分類。折口由此處找到了神出現之際的2種風格。而我則從折口身上，得知了建築出現之際的禮法。

新津 知・藝術館 | Xinjin Zhi Museum

位在中國‧四川省成都市的新津，道教聖地老君山山腳下的美術館。
不是像箱子般的僵硬美術館，而是將所有的空間都設計成通往老君山的道路，
成為螺旋狀GURUGURU（團團轉）地向聖地攀升的道路，
運用當地的瓦片製成半透明隔板，溫柔地把這個GURUGURU（團團轉）的空間包裹起來。

用名為野燒的原始製法燒成的當地瓦片，尺寸和顏色都不穩定。
將這種ZARAZARA（不光滑）的粗糙瓦片用纖細的不鏽鋼索懸吊起來，
成功地創造出PARAPARA（稀稀落落）的輕快皮膜。
藉由旋轉鋼纜上、下端的線，
為這些隔板帶來了HP薄殼【譯註10】的3次元面。

咖啡廳

展示間2

譯註10：全文為「Hyperbolic Paraboloid Shell」，簡稱HP shell，中文則作雙曲拋物線薄殼。

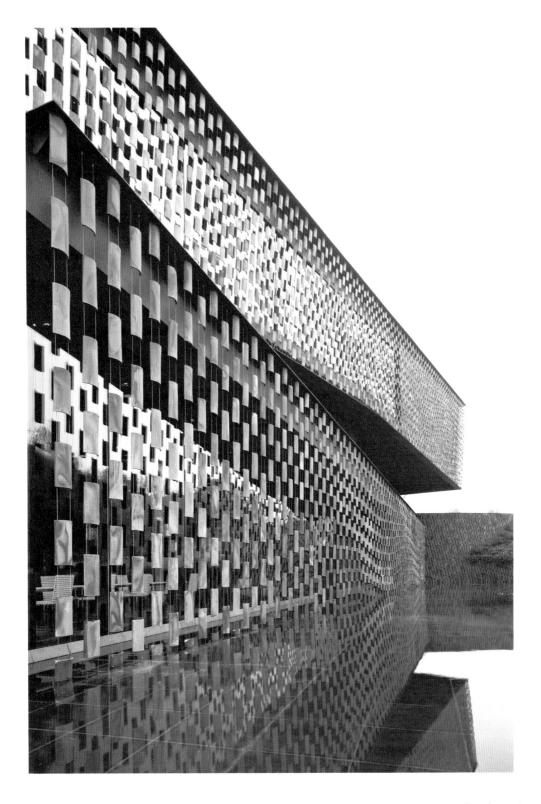

西（池塘）側建築外觀。
使用了以野燒燒製的當地瓦片

由南側看。

面前這一側的3樓是演講廳，

1、2樓為展示間。

演講廳的正面，即是道教聖地老君山。

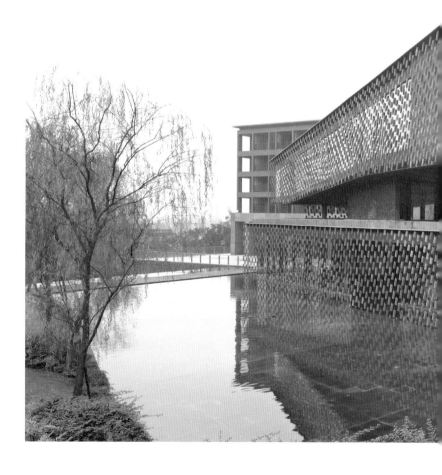

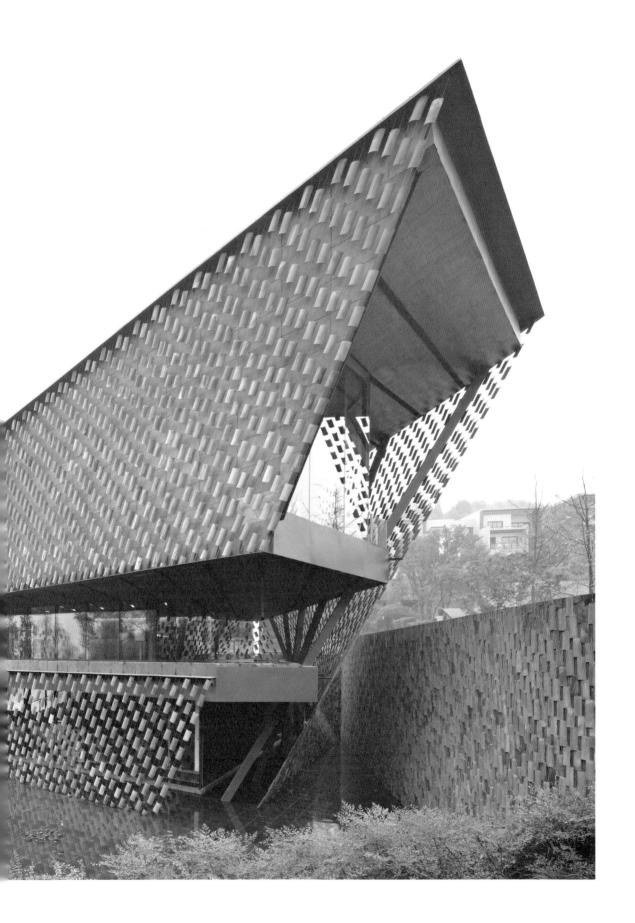

由1樓東北側看。右邊為咖啡廳，左邊是展示間

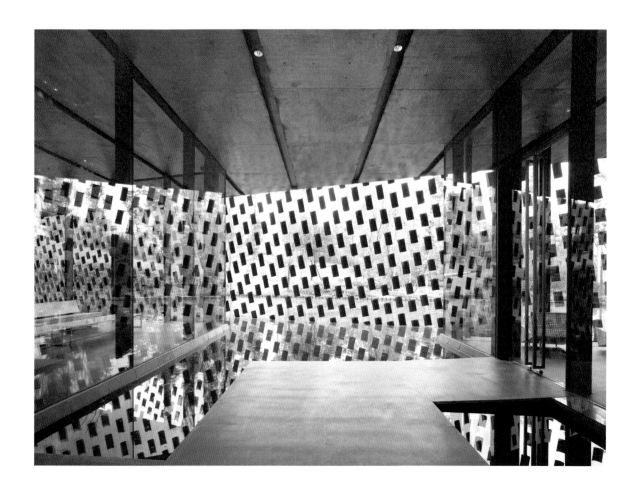

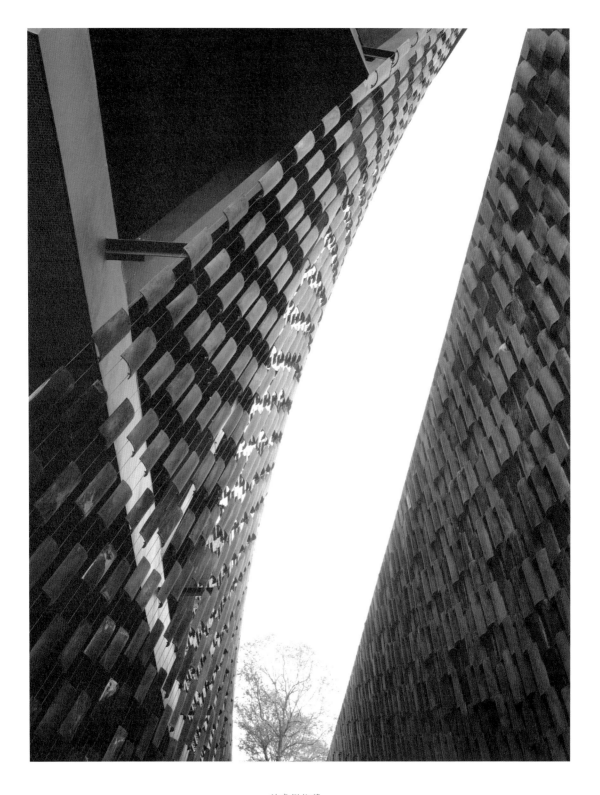

於東側仰望。
瓦片是以細不鏽鋼索懸吊，
形成了HP薄殼的曲面

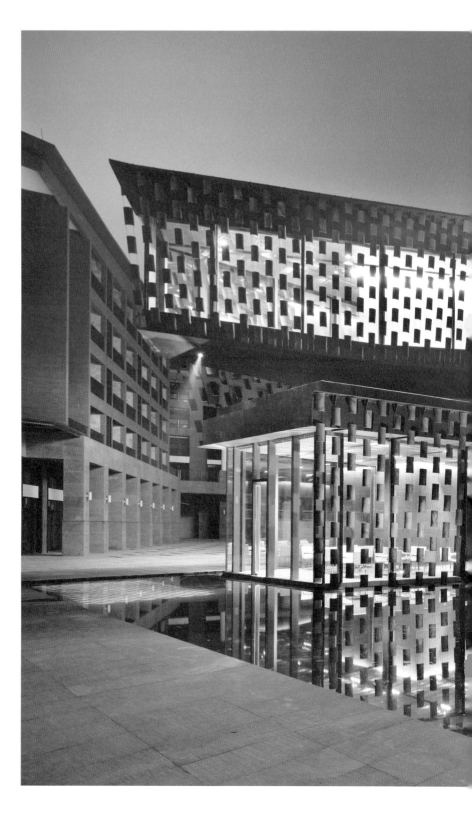

西（池塘）側建築外觀的夜景。
水面上，GURUGURU（團團轉）地
進行著螺旋狀的運動

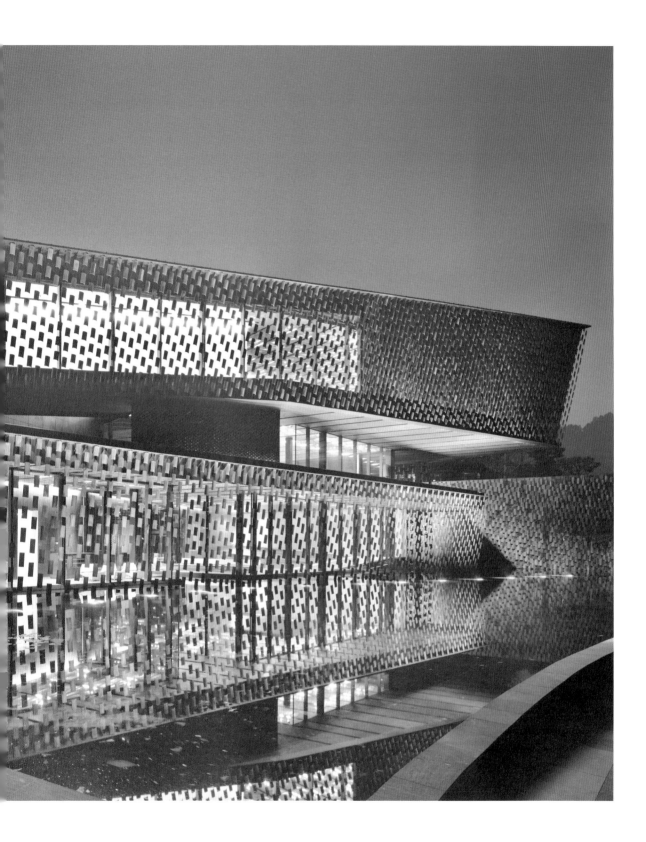

連綿著一片低層木造住宅，在這九州的田園風景中，
建起了一間彷彿要融入那些屋頂群的小屋頂博物館。
先將博物館的體積進行分割，接著像是圍繞著中庭GURUGURU（團團轉）地旋轉般，
用這些分割後的小體積，構成了高流動性的漩渦狀整體結構。

不讓各個分割後的體積變成四角的箱子，
而是設計成三角形、PERAPERA（單薄）的面之集合體。
這些三角形的面，有時是屋頂、有時則作為牆壁，將空間包圍了起來。

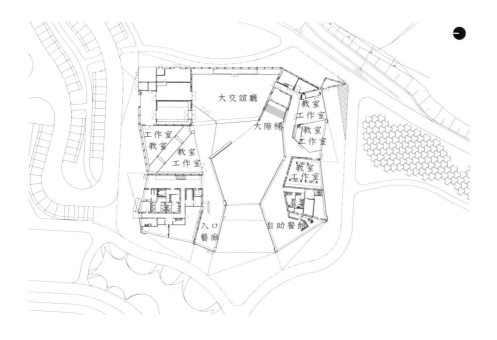

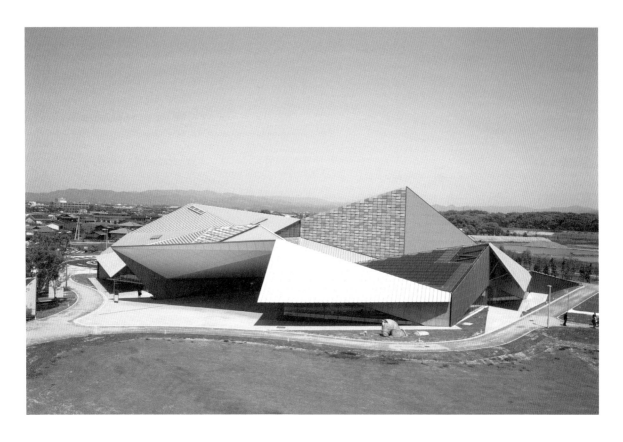

由西南側看。

聚集各種形狀、大小、材料的三角形製成的建築體積

三角形的面成為了結構單位，支撐起整個體積。

小巧的三角形不規則地反射光線，像是在田園中GURUGURU（團團轉）地四處奔跑般，

成功地創造出輕鬆、愉快的狀態。

從大階梯側看向廣場。
連續不斷的三角形開口部分，產生出以廣場為中心的漩渦運動

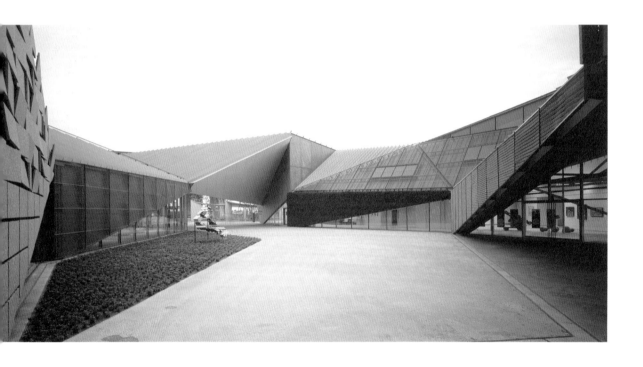

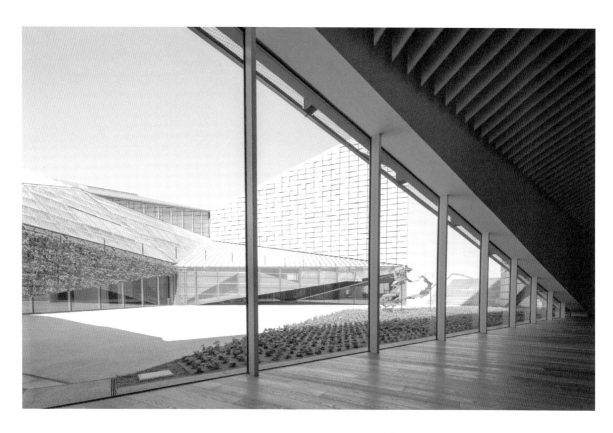

由教室、工作室前的通道來看。右邊為大階梯。
三角形牆面也作為支撐建築的構造元件，發揮著它的功能

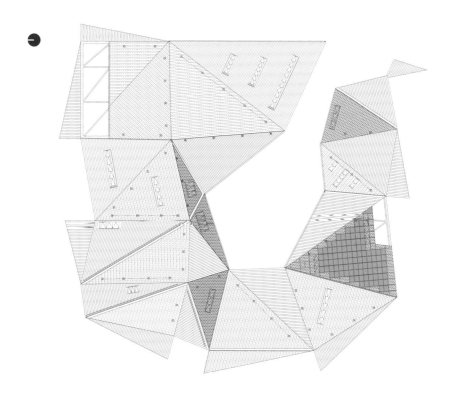

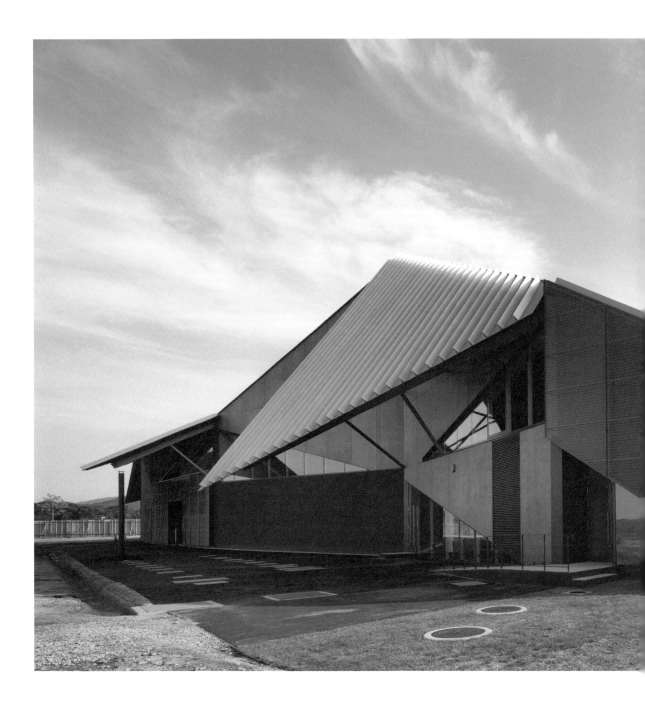

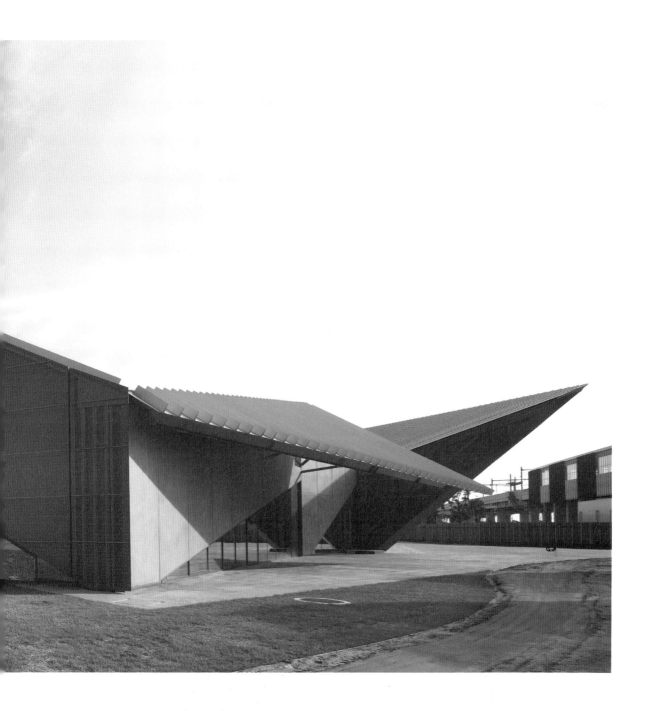

用「以心傳心(NangchangNangchang)」為題，於韓國光州雙年展中展出的竹子作品。

通常建築是不會動的，就算我們想讓它動，它也不會有所反應。

「以心傳心」藉由使用刨成3cm的柔軟竹子，

讓它對我們的動作有了反應，是座「柔韌優雅」的建築。

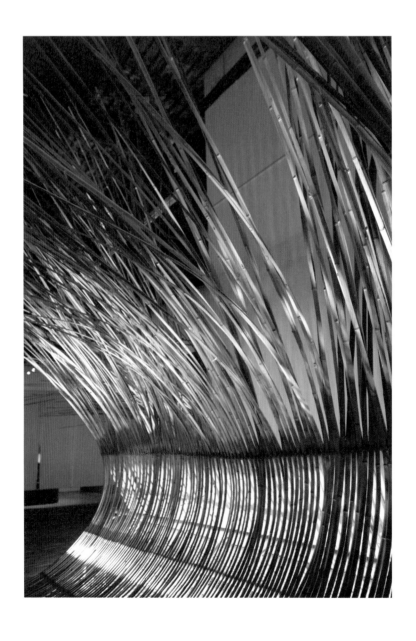

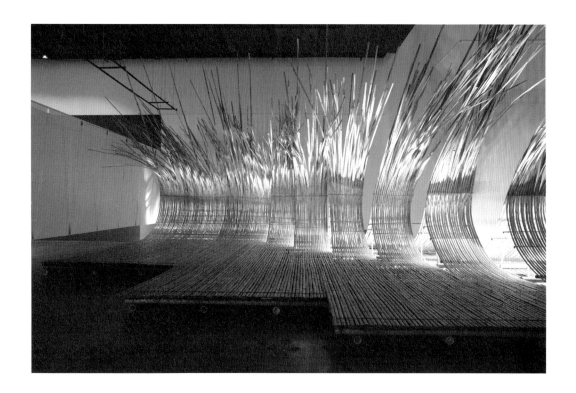

具體來說是應用了槓桿原理，當我們在竹子上走動時，
四周彎曲的竹子尖端會在我們的頭上YURAYURA(搖搖晃晃)地擺動的構造。
利用竹子的柔韌做出了GURUGURU(團團轉)的剖面形狀，
做出這種相互影響的建築。

走在GURUGURU(團團轉)地彎曲的竹子洞窟中，洞窟會自己YURAYURA(搖搖晃晃)地擺動，
彷彿在生物的內臟中，以一種柔軟的存在出現在我們眼前。

PATAPATA（輕輕拍打）

在粒子與縫隙之間，有著各式各樣的壓力。有粒子向縫隙擠壓的壓力較高的情況，同樣也有縫隙向粒子擠壓的壓力較高的情況。對生物來說，各會出現種類全然不同的環境。

與壓力的方向應該要同時注目的，是粒子表面擁有的柔軟性。粒子的皮膚是堅硬還是柔軟？根據軟硬的不同，對壓力的回應也會改變。

各式各樣的壓力會使表面產生皺摺（Pleats），教會我這點的是德勒茲。所謂的皺摺就是ZARAZARA（不光滑）。壓力的強弱與皮膚的軟硬，表現在了皺摺上。

皺摺的性質和狀態，我是用PATAPATA（輕輕拍打）或是GIZAGIZA（鋸齒狀）這類的擬態詞來表現。

例如「AORE長岡」（2012年）立面的木製牆板，雖然是PATAPATA（輕輕拍打），卻不是GIZAGIZA（鋸齒狀）。皮膚薄而細的話，皺摺就會是PATAPATA（輕輕拍打）的感覺。若是接觸到了薄而纖細的皮膚，生物就會安心下來。

在長岡中，只有面對中心土間的立面有PATAPATA（輕輕拍打）的感覺。這是為了讓位在中心土間和藹的人們感到安心，可以悠閒地度過，而做成了PATAPATA（輕輕拍打）的感覺。

將江戶文化傳承至今的淺草・仲見世對面，
建造了一間作為情報中心、小劇場以及咖啡廳的複合設施。

雖然提出了40m高建築體積的要求，
但我們卻將過去構成淺草的木造平房建築試著疊起了七層，
因而實現了帶有許多縫隙的PATAPATA（輕輕拍打）中層建築。

讓作為單位的各個「小住宅」帶有一點點地差異，
藉此讓立面呈現出了PATAPATA（輕輕拍打）的感覺。
儘管是40m的高度，
卻能夠找回過去東京老街所擁有的木造尺度。

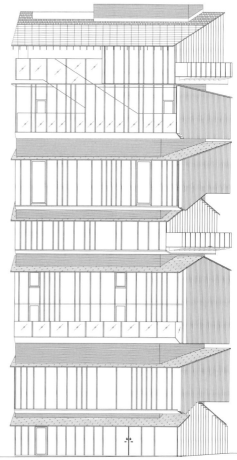

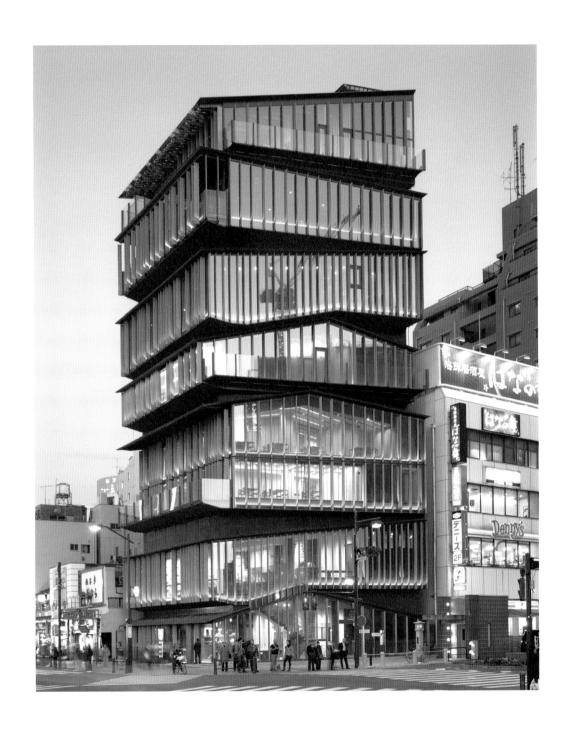

西側立面。讓人看見像是七間木造平房重疊起來的剖面形狀。
樓層與樓層間的縫隙，則是用於空調的空間

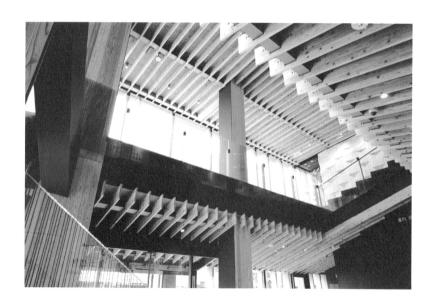

從1樓大廳仰望

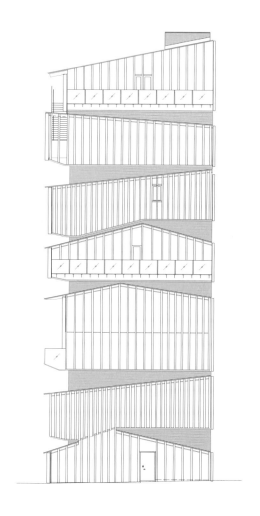

由西北側看。在十字路口的前方聳立著雷門。
讓每個樓層變得像是百葉窗的間距般，藉此放大了PATAPATA（輕輕拍打）的感覺

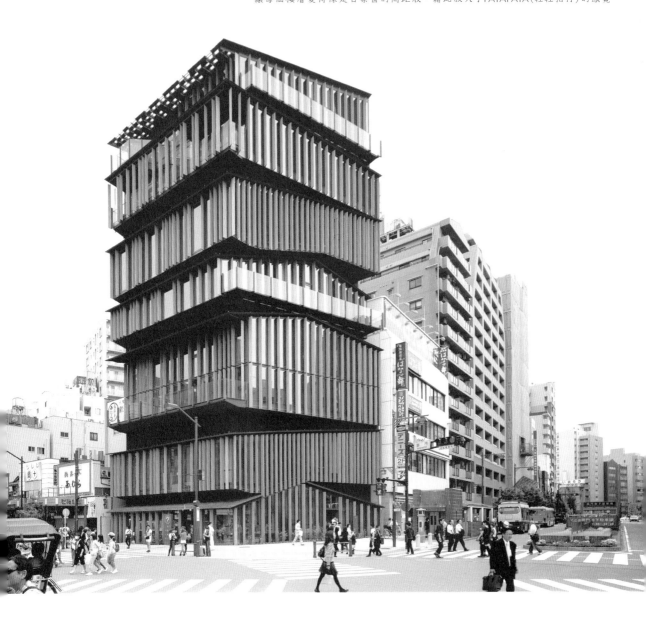

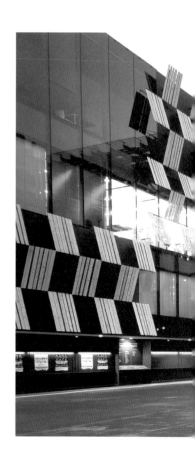

為了因應都市的成長、擴大，20世紀的公共建築開始移往郊外，
變成一種巨大而孤立的混凝土箱子，被人揶揄成箱物【譯註11】。
這個長岡市的市政廳AORE長岡，則是試圖要反轉20世紀的這種風潮。
把市公所移回都市的核心位置，並製作名為中心土間的公共廣場，
成功地讓它在都市的正中間，重生為生活的中心。

譯註11：原文為「ハコモノ」，是日文對公共設施的俗稱。

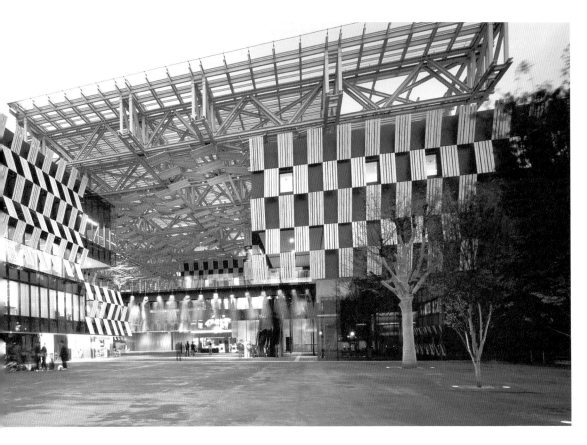

由前院看

中心土間的地面是採農家土間用的三和土【譯註12】手法，
ZARAZARA(不光滑)地凹凸不平。圍繞著中心土間的牆壁，
是以帶皮、有節的越後杉壁板亂數組合而成。
化成了牆板，以千鳥(花紋)的模樣PARAPARA(稀稀落落)地安裝上去。

但是單憑這樣的操作，與中心土間的大小一比，仍讓人覺得ZARAZARA(不光滑)感不足，
因此，藉著讓牆板變得PATAPATA(輕輕拍打)，
成功地打造出更加有人性的、有著溫暖印象的公共場所。

當空間的規模增大時，構成的粒子也必須要有能與這個規模相襯的喧鬧感。
若不這麼做的話，即便運用了木頭也只會顯得很平淡，
給人一種TSURUTSURU(光滑)的印象，我從這次經驗中學習到了這一點。

譯註12：原文為「タタキ」，又可稱為敲土，是將磚紅壤、砂礫等物質與熟石灰、滷水混合加熱製成的建材。因為混合三種材料，所以又稱
三和土。

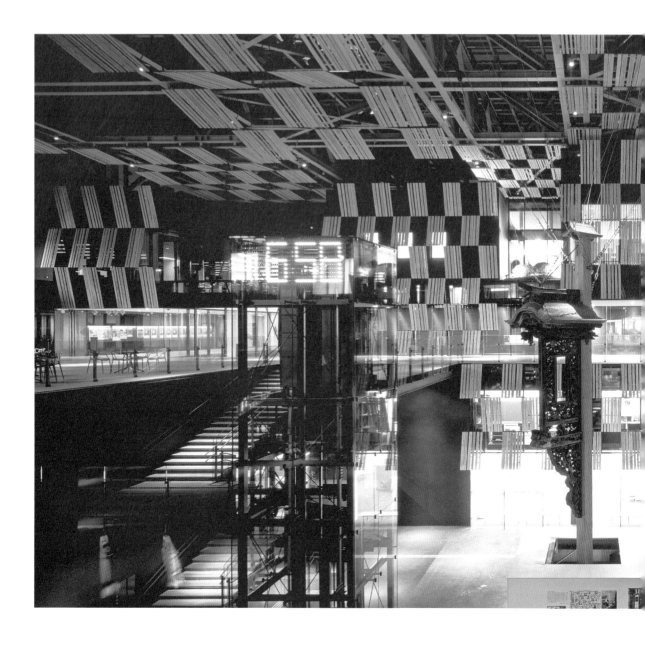

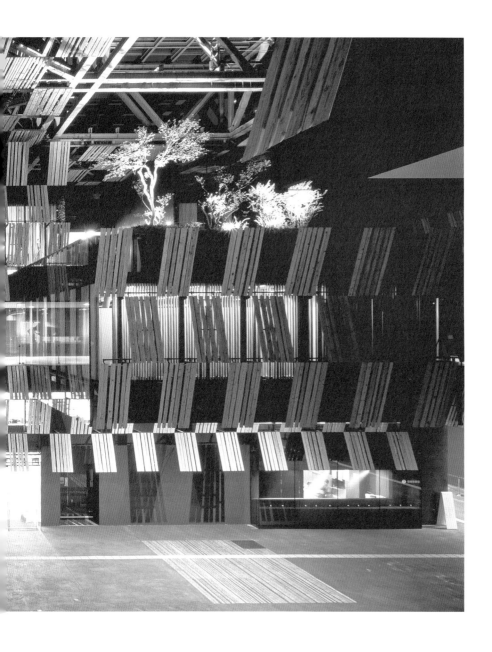

從議場、禮堂一側可以看見包夾著中心土間的市公所。
使用了越後杉的木頭牆板，一路籠罩到中心土間的天花板，溫柔地將中心土間包裹起來。

站在市公所的3樓平台看。
牆板的基底使用了金屬網板，
讓人感覺牆板是，像簾子般薄且呈現PATAPATA(輕輕拍打)狀態的東西。

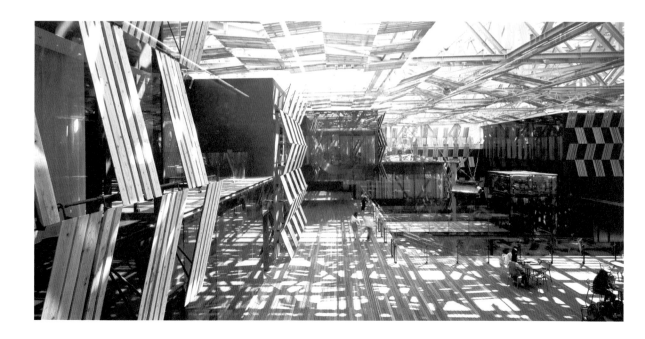

由中心土間看。正面是市公所

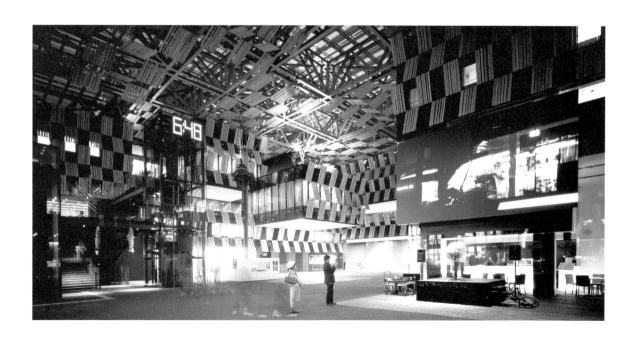

讓1970年建於巴黎北部，面對19區麥當勞街的巨大物流倉庫，
重生為有著學校、住宅、體育館的複合社區設施。

OMA將全長500m、既有的兩層樓倉庫保留下來的同時，
提出了以5位建築師共同合作來追加新方案的總體規劃，
並交由我們來負責容納了國中、高中以及運動設施的東側部分。

用薄金屬板鋪修成輕快且PATAPATA（輕輕拍打）的屋頂，
再讓既有的封閉混凝土箱乘載起來，繼而實現了向都市開展的和緩社區。

外牆上附加的百葉板，以及像摺紙般有著PATAPATA（輕輕拍打）摺痕的屋頂，
給予空間一種隨機性、人性化的尺度，同時藉由屋頂產生的陰影，
讓這座永續發展的複合建築出現在都市中。

中庭北邊牆面安裝的百葉板

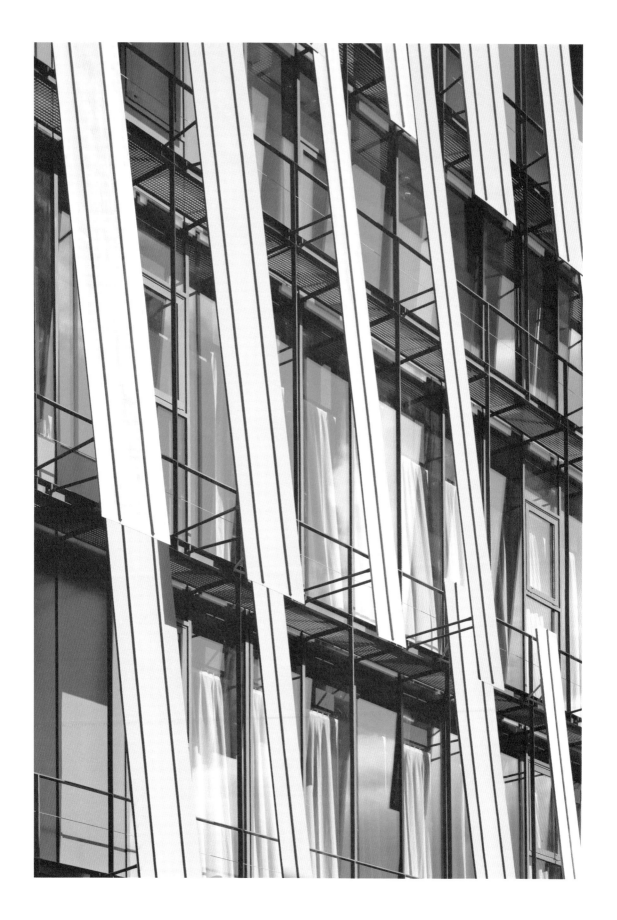

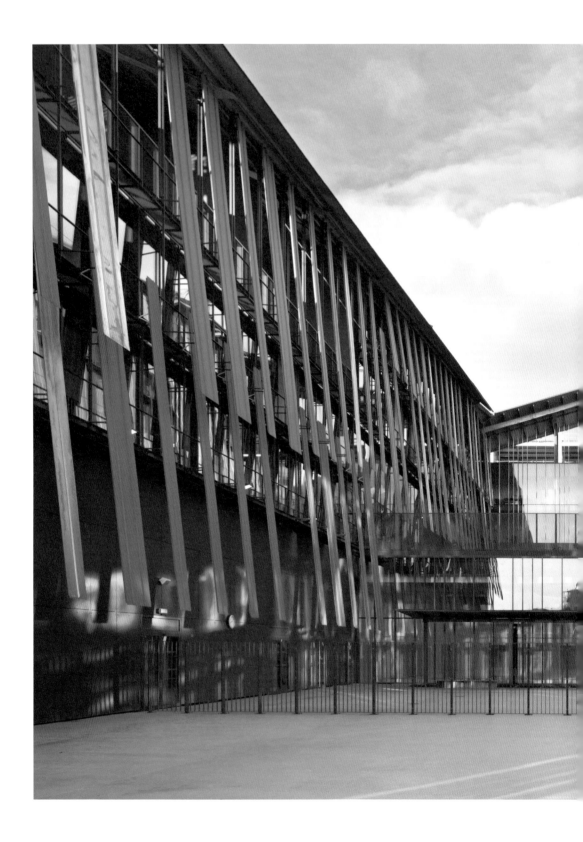

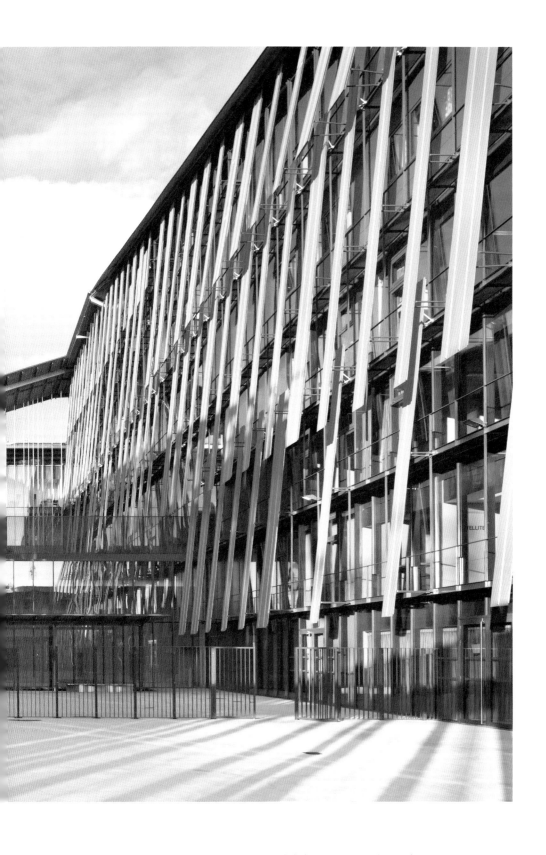

從中庭東側看。包圍中庭的百葉板，是用和屋頂的金屬板同樣的細節製成。
輕快的屋頂碎片，懸浮在整個中庭內

由東側看。
負責設計全長500m的東側部分。
藉由折彎屋頂的操作，
順利地讓大體積降落在都市中。

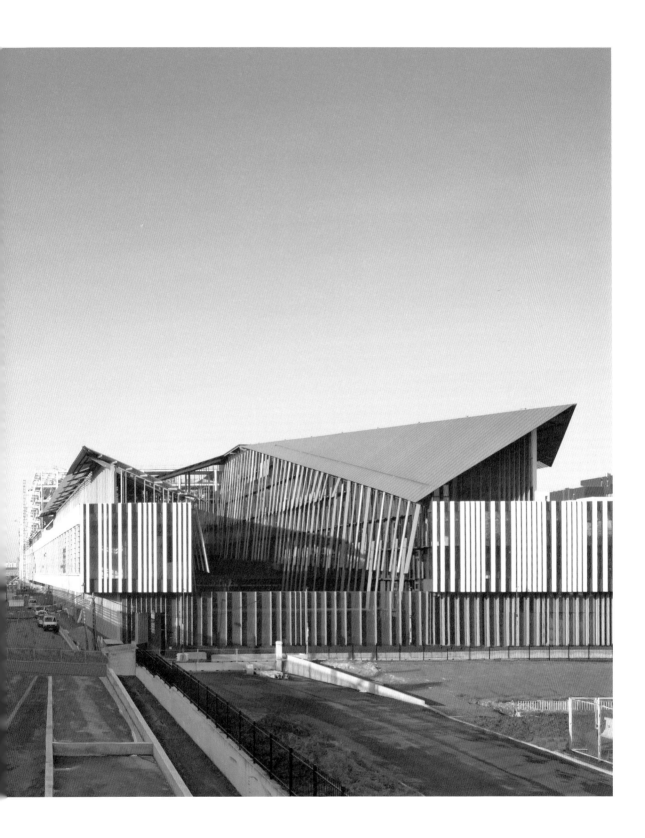

GIZAGIZA（鋸齒狀）

為了不讓表面流於平坦，因此讓它變得PATAPATA
（輕輕拍打）或是GIZAGIZA（鋸齒狀）。面如果擴大，無
論如何都會有變得平坦的感覺，單純地給予縫隙也
無法充分地表現出PARAPARA（稀稀落落）的感覺，所
以，才讓它變成PATAPATA（輕輕拍打）或是GIZAGIZA
（鋸齒狀）。

GIZAGIZA（鋸齒狀）是像角一樣尖銳的感覺，有著與
TSUNTSUN（刺刺）相通的部分。雖然當皮膚薄且柔軟
時，可以用PATAPATA（輕輕拍打）就好，但當皮膚變厚
變堅硬的話，就會有點想讓它變成GIZAGIZA（鋸齒
狀）。如果讓它變成GIZAGIZA（鋸齒狀）卻不把將尖銳
的前端弄成TSUNTSUN（刺刺）的話，就無法表現出粒
子感來。

以屋頂的情況來說，由於必須要有防水層與隔熱
層，所以不管怎樣都需要有厚度才行，皮膚往往會
變得堅硬而沉重。所以，必須進行GIZAGIZA（鋸齒狀）
的處理。用石頭這種沉重且厚的素材製成的「一點
倉庫廣場」，就會想讓牆壁有GIZAGIZA（鋸齒狀）的感
覺。當然，讓它變得GIZAGIZA（鋸齒狀），可以藉由構
成GIZAGIZA（鋸齒狀）的傾斜建材，讓牆面有堅固的效
果，GIZAGIZA（鋸齒狀）在用來獲得結構性的剛性上也
相當有效。

一點倉庫廣場【譯註13】 | Chokkura Plaza

保留了以大谷石堆疊建成的古老米倉，並以它為中心，
打造一座作為社區核心的新站前廣場。

建地很接近大谷石的採石場，既有的米倉也是用大谷石堆積製成的。
大谷石是種極為柔軟、BOROBORO(乾巴巴)的石頭，給人介於土與石頭之間的感覺。
想給予這種柔軟的物質，GIZAGIZA(鋸齒狀)銳角的物質感，
基於這種想法而把網眼狀的鐵板與石頭組合了起來，
建構出混合構造的牆壁來支撐整棟建築。

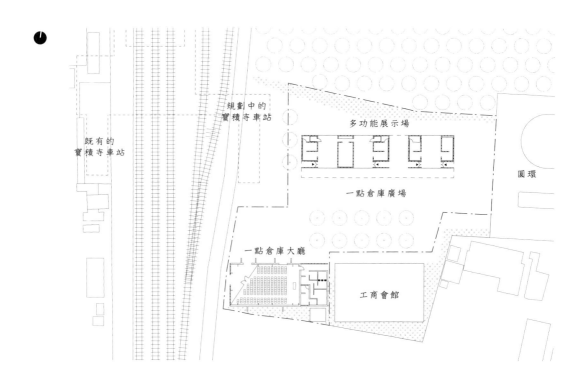

譯註13：原文為「ちょっくら」，指很短的時間或是以輕鬆、簡單的心情來做事，可翻為稍微、一點點。くら又可以寫成漢字的，為倉庫之意。推測這裡應該是有一點諧音雙關的趣味在。

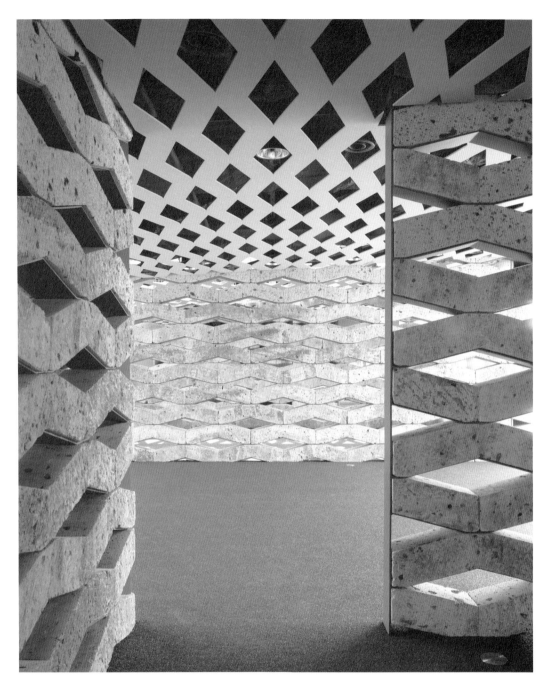

組合大谷石與鋼板製成的細節

過去曾用大谷石建造帝國飯店（1923年）的法蘭克・洛伊・萊特，
也想把大谷石變得GIZAGIZA（鋸齒狀），而加上了斜向的刻痕。

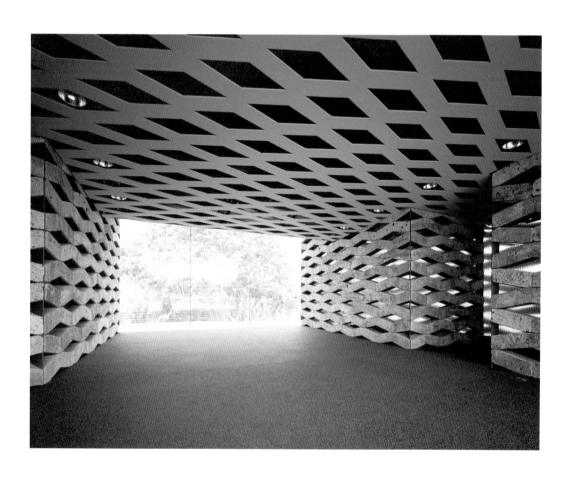

展示空間。天花板的板子也進行了和石頭相同的 GIZAGIZA（鋸齒狀）加工，
使得整個空間都以同樣的韻律晃蕩著

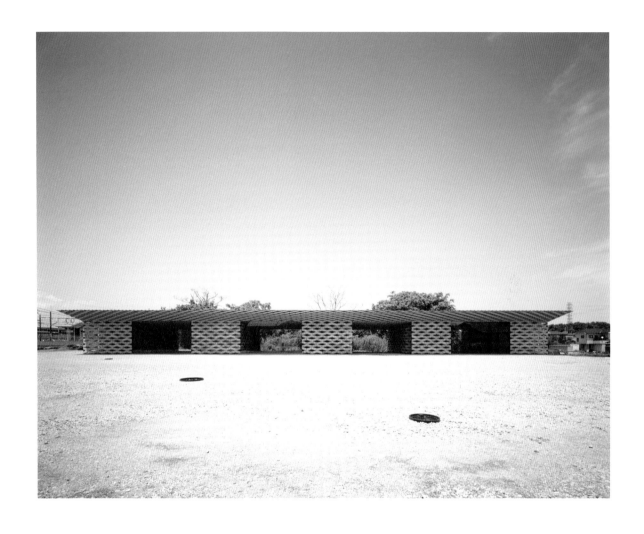

運用當地的杉木材，建造出GIZAGIZA（鋸齒狀）的溫暖建築，
想要藉此來為十和田的中心商店街增添活力，讓它能夠打起精神。

將馬路引導進建築中，這些內部化的街道，
也是為了讓人感覺到屋頂GIZAGIZA（鋸齒狀）的一種平面規劃。

為了孩子們設置的遊戲室，地板是用杉木層層疊起，
做出了MOKOMOKO（連綿起伏）的山丘形狀，
讓天花板的GIZAGIZA（鋸齒狀）與地板的MOKOMOKO（連綿起伏），
在建築內相互呼應著。

藉由亂數布置杉材壁板，
讓整個外牆產生出GIZAGIZA（鋸齒狀）的韻律來。

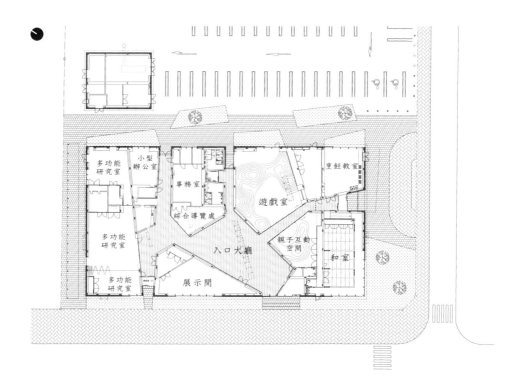

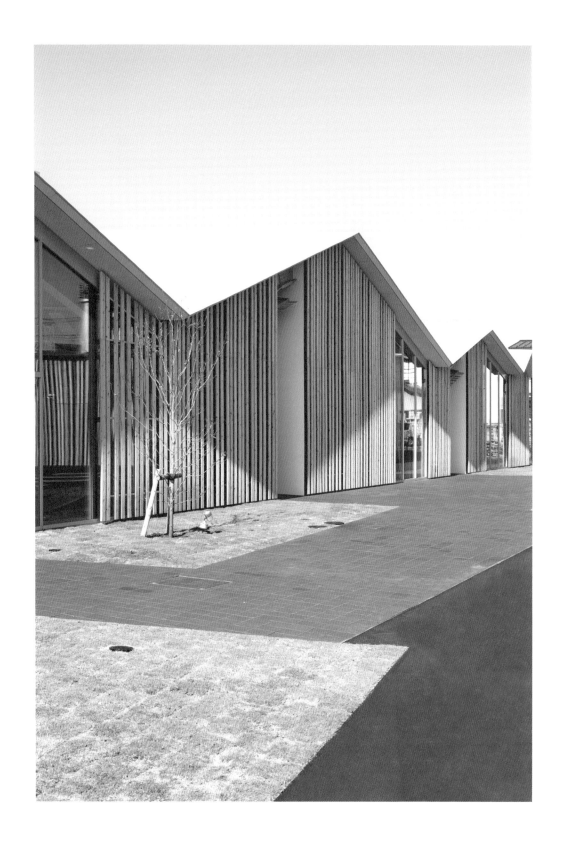

東北側立面。
使用了當地的杉材

從西南側看向遊戲室。如山丘般MOKOMOKO（連綿起伏）的形狀，是堆疊杉木製成的

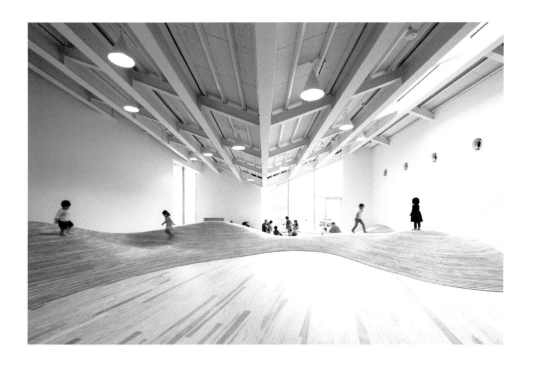

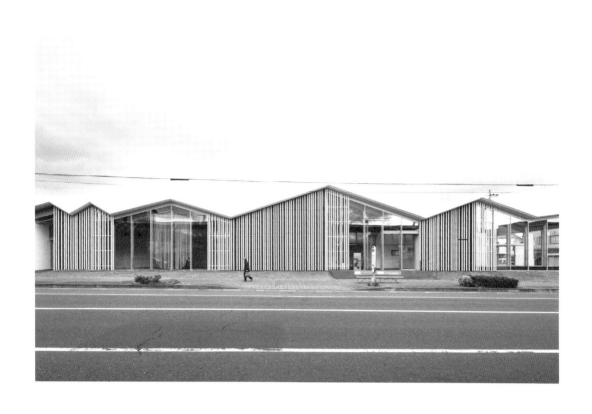

GIZAGIZA（鋸齒狀）的外型為西南側帶來活力

從北側看入口大廳。
大廳內懸掛的簾子也加上了
GIZAGIZA（鋸齒狀）的皺褶，
與天花板相互呼應

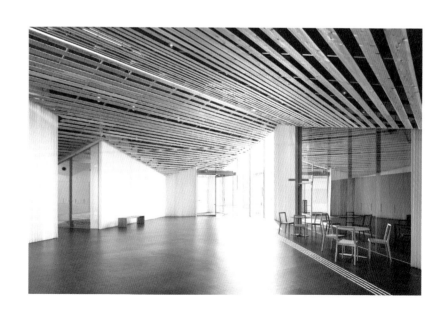

ZARAZARA（不光滑）

物質的表面是ZARAZARA(不光滑)的呢？還是很平坦呢？我非常關注這點。粒子與粒子之間有著十足縫隙的狀態，也就是對生物來說，擁有自己居所的狀態就是PARAPARA(稀稀落落)。

如果更靠近這些粒子，就能逐漸看清該粒子表面的性質和狀態，可以看出是ZARAZARA(不光滑)的或者是平坦的。所謂的ZARAZARA(不光滑)，指的是靠近了粒子，結果使得粒子的圖像被放大，產生了認知畫格的轉換，而能看見表面原本隱藏的更細小的粒子。

這可以視為是靠近了表面，也可以說是自己這個主體變得更小，而注意到了存在於表面，那些更細小的粒子縫隙。這是由於與粒子的距離，以及粒子與主體的大小關係是難以區別、糾結在一起的緣故。而更進一步來說，主體是靠近粒子還是遠離粒子，藉此也能讓ZARAZARA(不光滑)感起微妙的變化。換言之，是因為大小、距離與速度並非獨立的參數，而是有著互換性的。就如愛因斯坦發現了物質與能量不是獨立的參數一般，以ZARAZARA(不光滑)這種概念為媒介，使得尺寸、距離和速度融合在一塊。依據主體的速度不同，對主體來說，物質也宛如帶著不同的速度出現了。讓我注意到這點的人就是德勒茲。雖然水應該是液體，但若從高處跳入水中的話，水對主體來說，就會作為固體出現在眼前。換言之，就連液體與固體的這種對立，也會因速度而遭到融解。

再來，在ZARAZARA(不光滑)感的這個部分，我所注目的是物質與其縫隙(氣體或是液體)之間所產生的壓力問題。

是物質的內部壓力較高，要開始膨脹的狀態呢？還是縫隙的內部壓力較高，而要把物質給擠碎呢？關於這類的情況，可以由ZARAZARA(不光滑)的形狀、細節來進行判斷。

始於古希臘、羅馬的古典主義建築風格，是種對於物質的內部壓力極為敏感的建築樣式。古典主義建築是靈活運用多立克(Doric)柱式、愛奧尼(Ionic)柱式等5種設計不同的柱子，來賦予建築獨特性質的一種系統。這5種類型的柱子，各自有其特有的剖面形狀，換言之，有著ZARAZARA(不光滑)的感覺。帕德嫩神廟的柱子就擁有多立克柱式的剖面形狀，佇立於邊緣而有著ZARAZARA(不光滑)的感覺。反之，愛奧尼柱式的柱子雖然也是ZARAZARA(不光滑)，但卻像是表面被雕刻過一般，帶著相反的ZARAZARA(不光滑)感。

多立克柱式是由於物質的內部壓力較高而產生的ZARAZARA(不光滑)。反之愛奧尼柱氏則是因縫隙的內部壓力較高被製作出來的ZARAZARA(不光滑)。在古典主義建築中不是只有柱，被稱為柱座的與建築、大地接觸的部分，也有著各種各樣的ZARAZARA(不光滑)詞彙。

Rustication(毛石砌)這個詞彙，即是表現出物質內部壓力較高的詞彙，是種石頭彷彿要炸開的感覺。反之，被稱為Vermiculation(蟲蝕紋飾)的設計，則是表現出縫隙內部壓力較高。藉由Vermiculation，將生活在縫隙間的蟲子(生物)們，活力旺盛地將物質啃食得亂七八糟的壓力關係刻畫在了建築上。

並不單純只是SARASARA(潺潺)或是平坦的問題，SARASARA(潺潺)的種類才是問題。生物以及包圍在四周物質之間的關係，是以ZARAZARA(不光滑)的形式來顯現。簡單來說，這是因為棲息於縫隙間的生物，他們的精神狀態被刻畫在ZARAZARA(不光滑)的表面上了。

在都市充滿綠意的公園內，建造了一棟彷彿要融化在梅林中的Villa。
為了要讓規劃成四角箱型的建築融入梅林中，
採用網格狀的曖昧半透明立面，將整棟箱子包圍了起來。

將3層10 × 10cm柵格狀網格的格子方向錯開來創造出立面，
這是想要創造出一種彷彿生物皮膚般，
長有胎毛、擁有深度的FUWAFUWA（軟綿綿）外牆。

茶器
洗滌處

茶室

池塘

廚房

客廳

停車場

大門通道

在不鏽鋼的網格上噴上塵土與風沙，
讓堅硬而TSURUTSURU（光滑）的不銹鋼網眼，
擁有ZARAZARA（不光滑）濃密毛髮的印象，變身成了像布一樣的東西

布原本是線，藉由編織，
轉換成可以柔軟包覆身體的MOYAMOYA（模模糊糊）3次元厚度。
而將土噴到不鏽鋼上讓它變得ZARAZARA（不光滑），
也是與線一樣，進行了同為厚度的轉換。

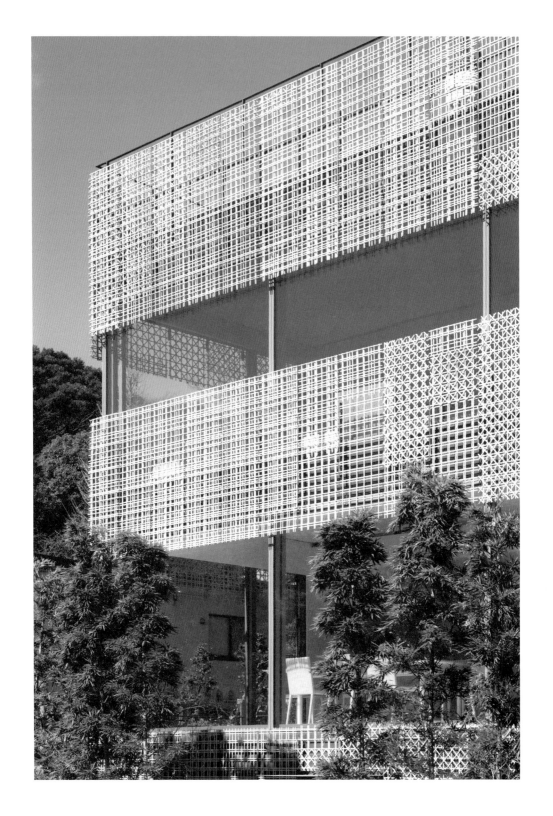

南側立面。

疊起3層10 × 10cm格子狀的不鏽鋼網格，

並且噴上了土的粉末

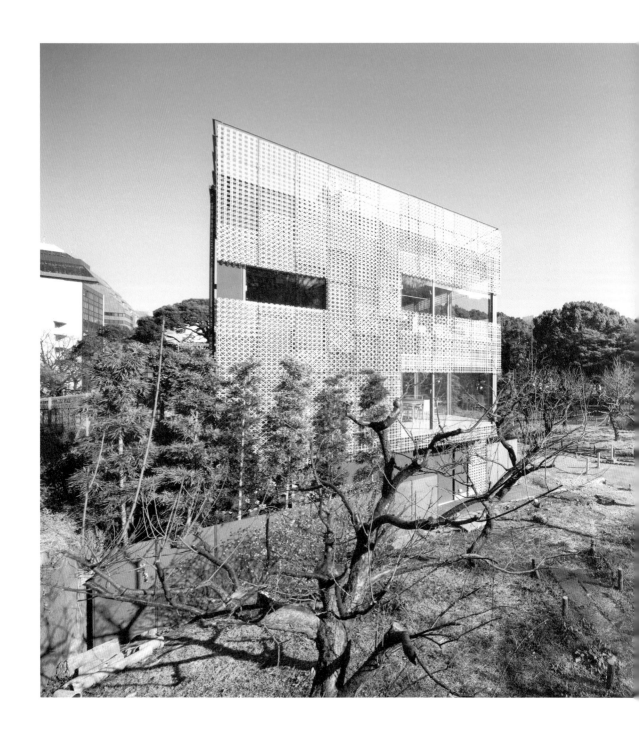

由西北側看。周圍是廣袤的梅林。

把土噴到不鏽鋼網格上,

是由飛驒高山的泥瓦職人——挾土秀平操刀

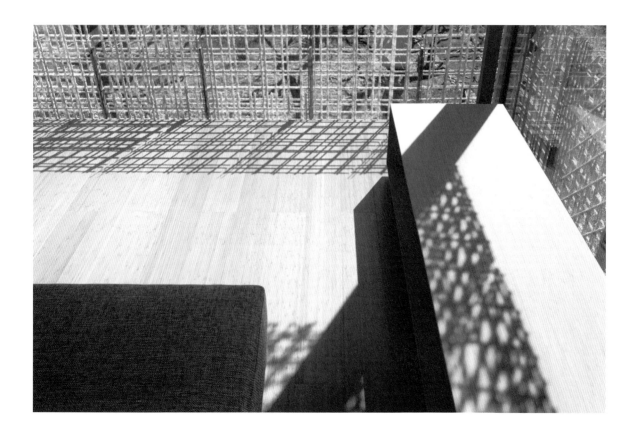

3樓寢室的西南角落

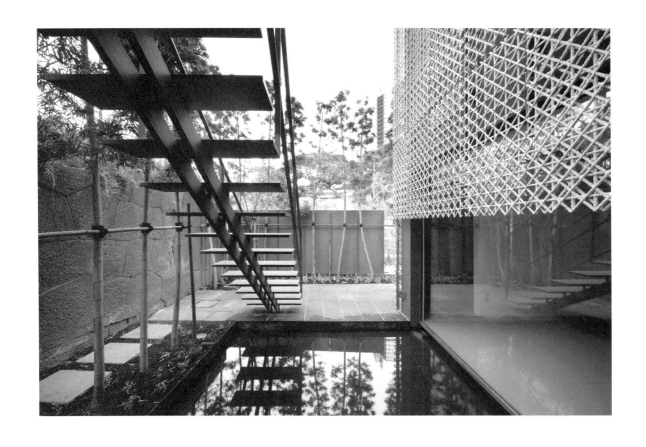

從1樓茶室看向北邊的池塘

在俯瞰太平洋的山崖上，用柱狀的預製混凝土構建整頓出一棟小型的 Villa。
因為明白懸崖上的建地不可能搬進大型元件，而選擇在現場將小型建材整理起來，
建起了融入環境的人性化尺度 Villa。

用 PC 鋼線綑綁 4 種類型的（寬85mm和135mm，厚度180mm及220mm）預製混凝土建材，
將大小相異的柱狀建材集合了起來，成功地打造出 ZARAZARA（不光滑）的牆壁結構。
這是挑戰了以預製混凝土這種工業素材，來達成木造住宅所擁有的陰影，
以及 PARAPARA（稀稀落落）、ZARAZARA（不光滑）的感覺。

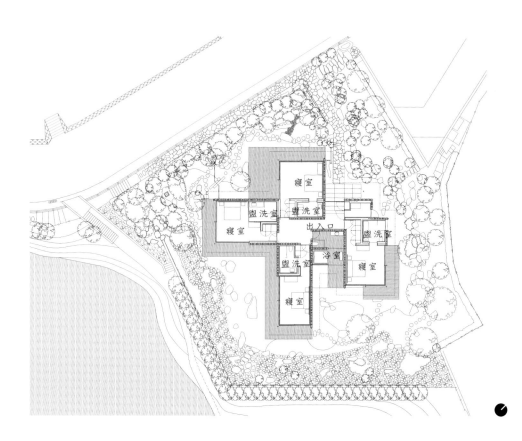

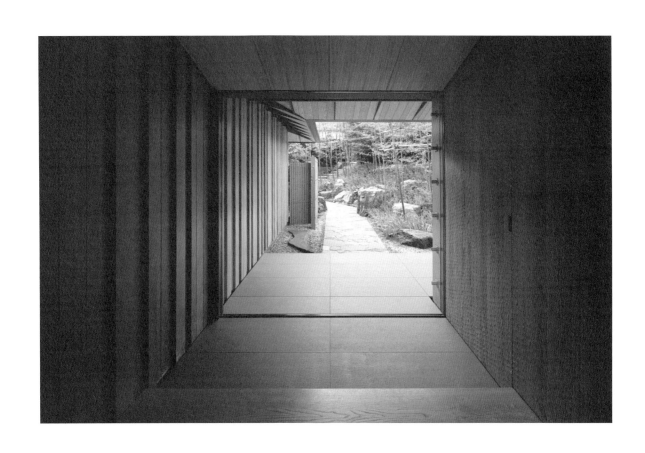

位在建築物北側的出入口。
由外向內延伸的PC牆壁

從出入口看

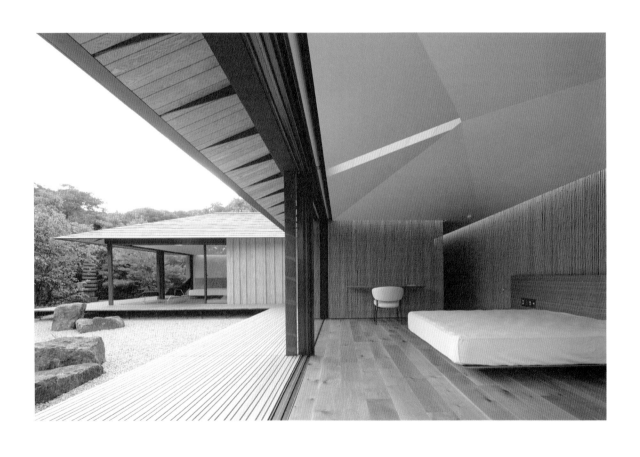

由東南側看。位於面前與深處的都是寢室。
室內裝潢也是採用進行了ZARAZARA（不光滑）加工（大和張）的柱狀建材

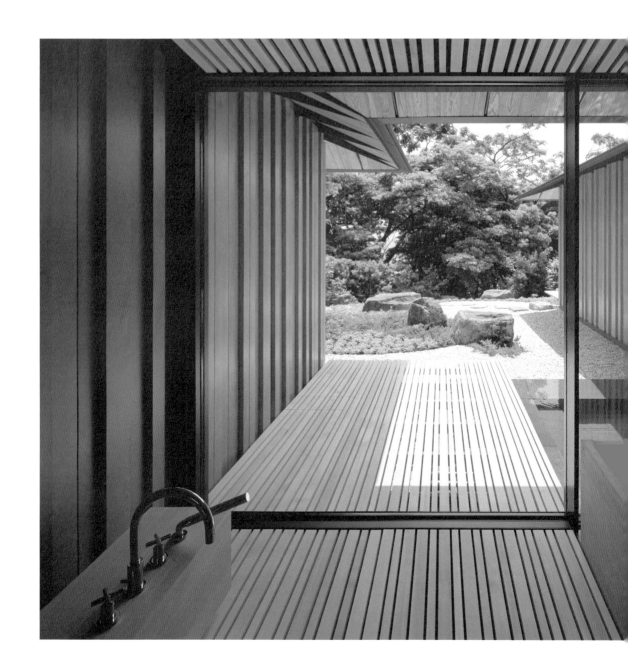

從浴室往東南方看。地板、牆壁和天花板都以相同的韻律來雕刻，讓它們彼此唱和

在杭州近郊的茶園丘陵上，臨摹山丘和緩的剖面形狀，
製作出與地形以及周遭建築消融在一塊的博物館。
不建造四角形的房間，而以三角形和菱形當作平面設計的基礎，
藉此讓地形呈現像素化【譯註14】的計畫成為了可能，更進一步讓整體地板傾斜，
實現了宛如在山丘上散步的藝術體驗。

用不鏽鋼索懸吊起當地民宅使用的瓦片，製成了PARAPARA（稀稀落落）的隔板。
屋頂也順利地讓舊瓦片迎合了複雜的三角形形狀。
追求讓舊瓦片尺寸、顏色的偏差更加放大的細節，
藉此成功的獲得了與現代TSURUTSURU（光滑）建築極端對比的ZARAZARA（不光滑）印象。

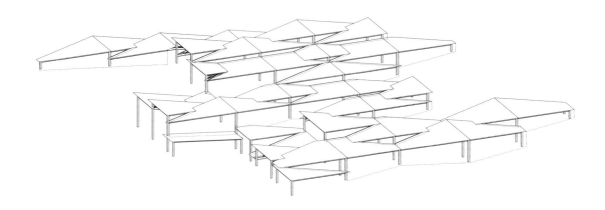

譯註14：原文為「ピクセル化」，意思為英文中的Pixelization，較熟知說法為馬賽克，表現的手法猶如拼貼藝術般，放大表現的元素。

運用舊瓦片這種徹頭徹尾的現實物質，
不是把富變化的地形及多樣的自然給均質化，而是像素化了。

不是只讓建築的皮膚變得ZARAZARA(不光滑)，
平面計畫與剖面設計也讓小單位GATAGATA(動盪不穩)地有著差異又連接在一起，
進而產生出ZARAZARA(不光滑)的全體。

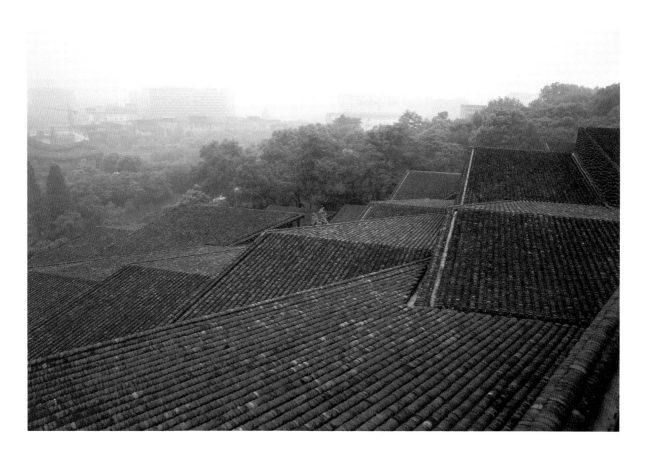

從山丘上俯瞰用舊瓦鋪修的連綿屋頂

從東側看。抑制了高度的連綿屋頂，與丘陵的地形融合了

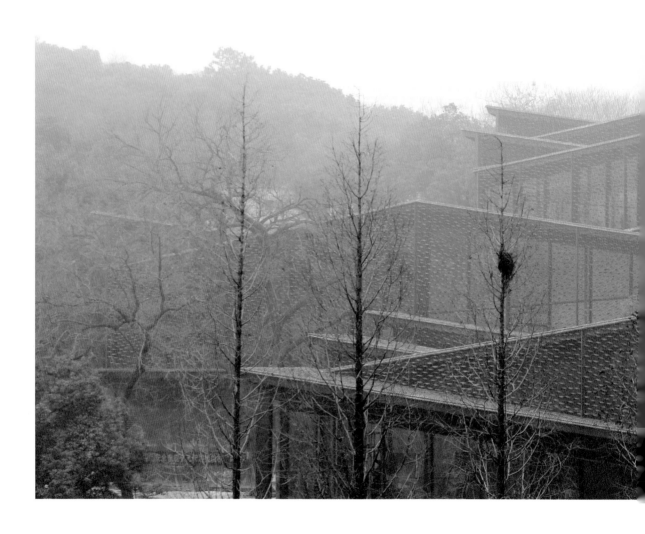

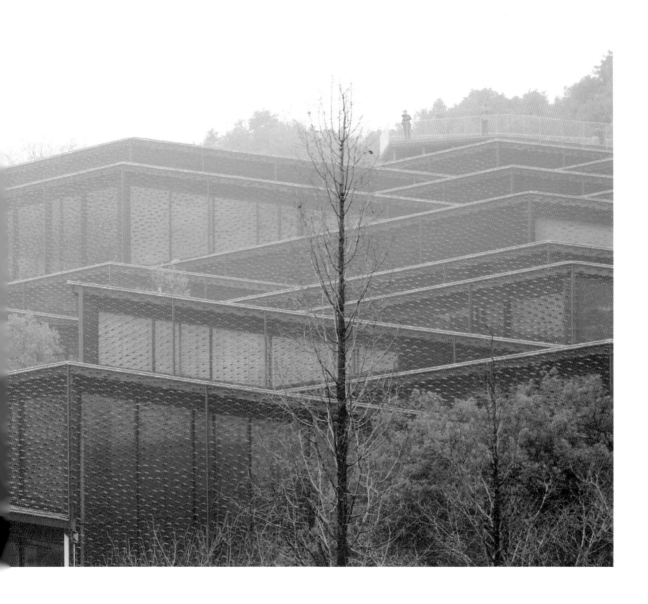

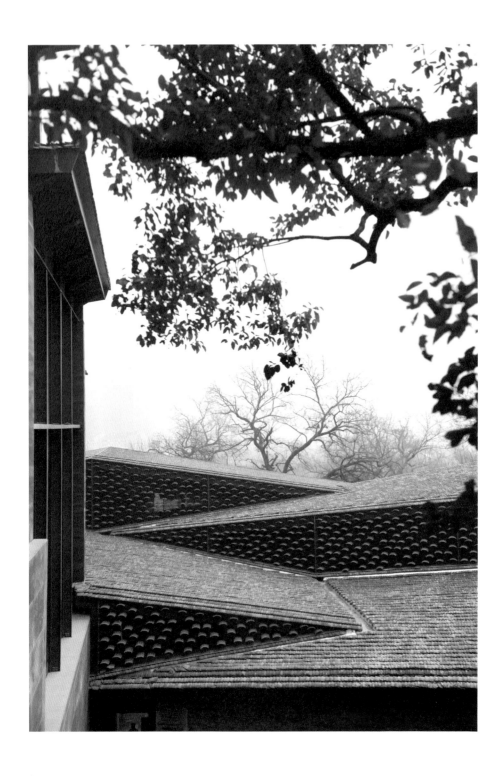

從展示間看。牆上的瓦片是以不鏽鋼索懸吊著

瓦片是採用了當地民宅使用的瓦片

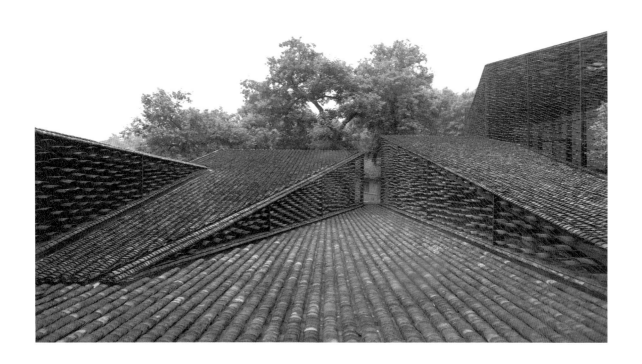

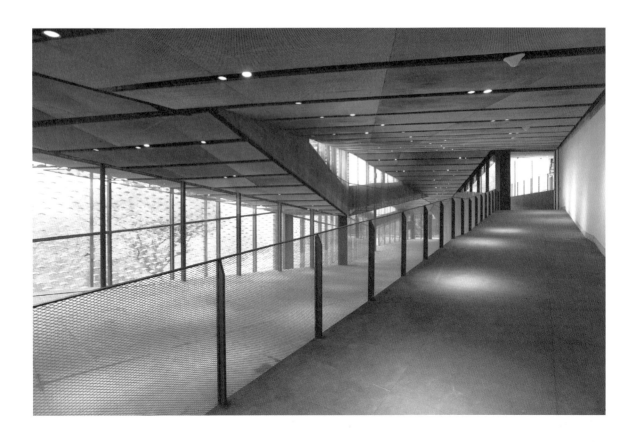

展示空間猶如散步在丘陵間上下曲折蜿蜒

在最上層的展示間內，
使用柱狀杉木板製成了ZARAZARA（不光滑）的牆面

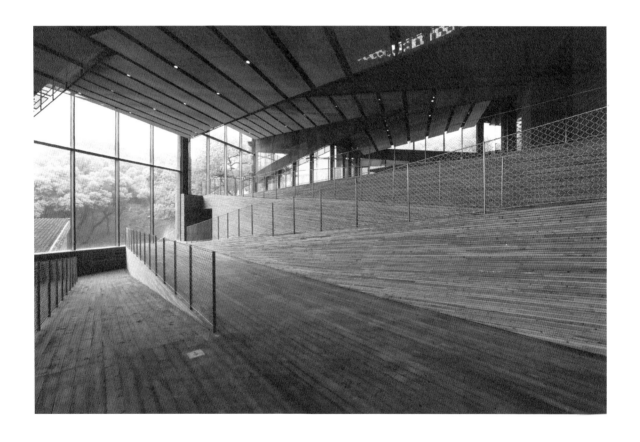

TSUNTSUN（刺刺）

當ZARAZARA（不光滑）的內部壓力提高，就會轉變成TSUNTSUN（刺刺）。

「GC齒科博物館・研究中心」（2010年）、「星巴克太宰府天滿宮表參道店」（2011年）、「微熱山丘日本店」（2013年）等建築的立面，都是TSUNTSUN（刺刺）的。當木頭這種物質沸騰起來，變得像是隨時要爆炸的話，木頭的橫切面（剖面），就會TSUNTSUN（刺刺）地向著牆壁的外側刺出來。

雖然在世界上有非常多所謂的「木頭建築」，但都是讓木頭淪為一種材質，也就是變成名為「木頭」的壁紙。已經沒有那種可以讓人感覺到，從木頭這種生物散發出內部壓力的建築了。

木頭是一種生物。日本曾有許多能夠確實感受到從這種生物散發出壓力的建築。被稱為斗栱，用來支撐屋簷的這種細節，即視為是TSUNTSUN（刺刺）的代表。

這種TSUNTSUN（刺刺）部分的邊緣，經常會塗飾成白色。這是為了防止水分從邊緣滲入，而將貝殼粉製成的白色胡粉【譯註15】塗在該部位上，是種流傳於日本的技巧。光憑這個白色的橫切面，TSUNTSUN（刺刺）的感覺就可以提升好幾倍。要如何傳達木頭這種生物所持有的力量，這是日本對該課題提出的解答。

譯註15：原文為「胡粉（ごふん）」，是一種日本畫的白色顏料，將貝殼搗碎製成，主要的成分為碳酸鈣。

流傳於飛驒高山的木製玩具(千鳥格子)系統，是種藉由編排木棒(線的元素)，
產生出3次元立體的很有意思的系統。
也就是說，此時線不是面(2次元)的媒介，而是飛躍到了3次元的層面。

在這個建築企劃中發展了這種千鳥系統，不使用釘子也不用黏著劑，
將6 × 6cm的小剖面木材組合起來，建造起中等規模的木造建築。
木製格子既是支撐建築物的結構體，同時也是博物館的展示箱。

隨著高度提升而向前突出的形狀，是為了保護木材不受雨淋所下的工夫，
而守護木材TSUNTSUN(剌剌)突出尖端的白色油漆，
也同樣是為了保護木材而施加上去的。

在日本的傳統木造領域中，藉由強調材料的尖端部位，
營造出TSUNTSUN(剌剌)的印象，讓整個結構體看起來相當輕快。
進行壓縮與彎曲的強度實驗後，確認了日本傳統的玩具系統，也能夠應用在「高度10m、大型的」建築上。
TSUNTSUN(剌剌)系列的作品，在這之後又經歷了星巴克太宰府天滿宮表參道店，
而朝向微熱山丘日本店等作品不斷發展。

電氣室

迴廊

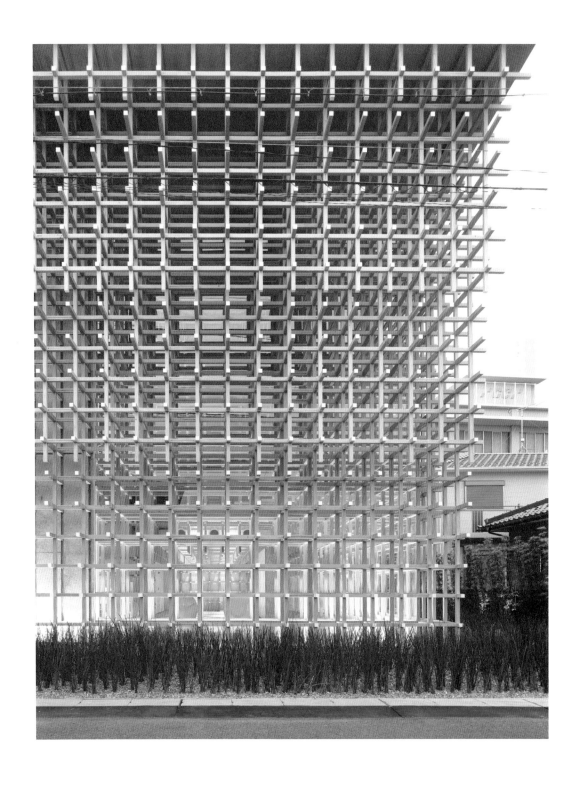

東南側牆面。內外同為50cm見方的立體格子構成

從迴廊向南方看。
在50cm見方的格子構造內鑲嵌上了玻璃，
也拿來當成展示箱使用

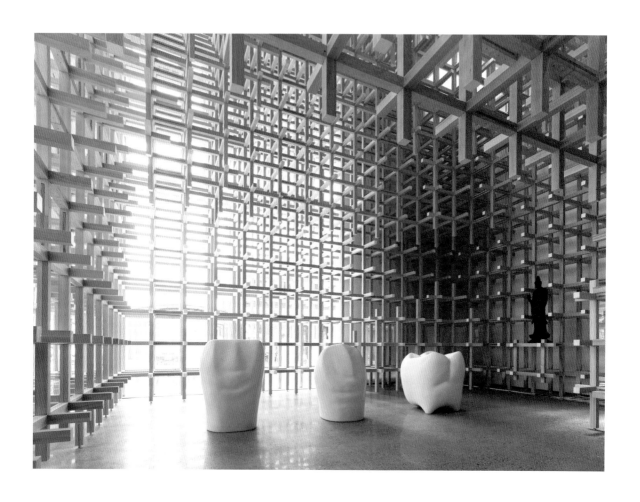

於迴廊內仰望

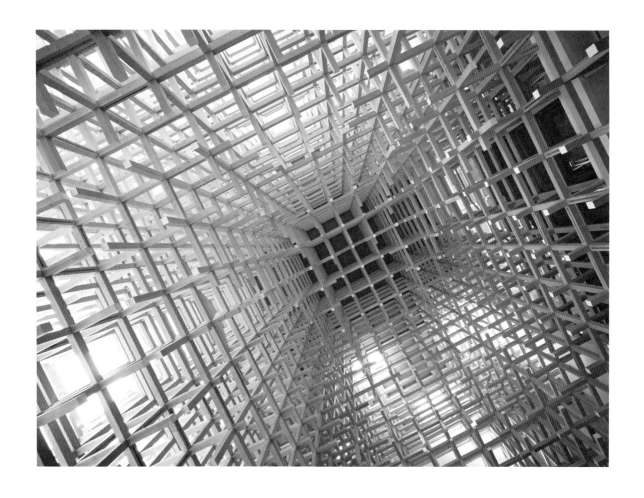

木框的細節。使用60mm見方的木材

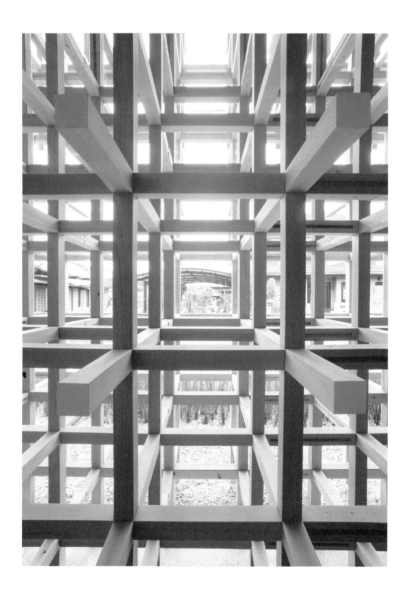

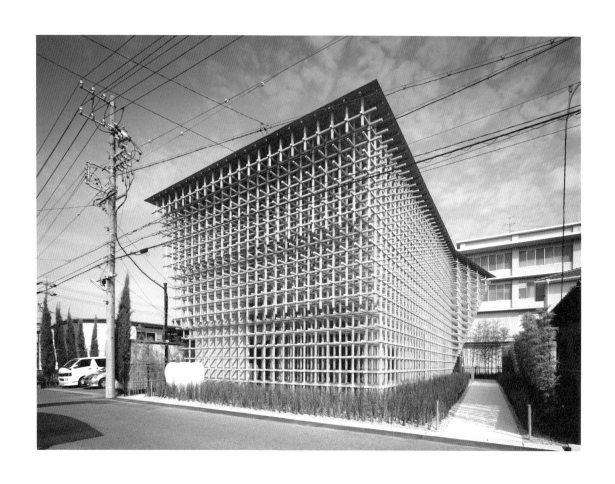

由東側來看。隨著高度提升，木架也隨之向外突出

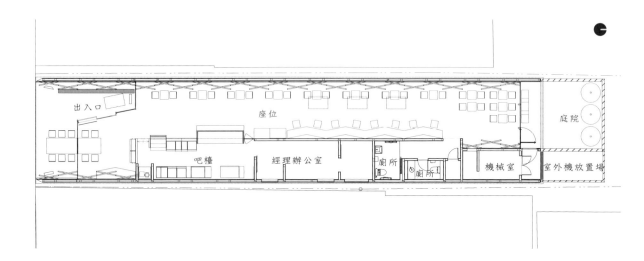

將6cm見方的細木棒進行傾斜的編排，並且藉網孔狀的構造系統，
打造出有如樹枝洞窟般柔軟、ZARAZARA(不光滑)的空間。

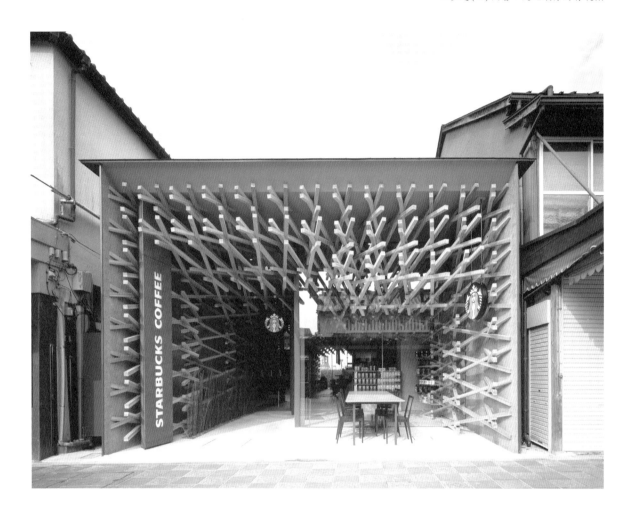

將木棒的尖端部分切削成TSUNTSUN(刺刺)的之後就不多做處理，
成功地強化了木頭原本就具備的ZARAZARA(不光滑)質感。

對角線的幾何形狀支配了整個空間，
藉此營造出直角交叉格子所無法獲得的，
有如流動的溪流般，ZAWAZAWA(鬧哄哄)地彷彿激起泡沫的空間。

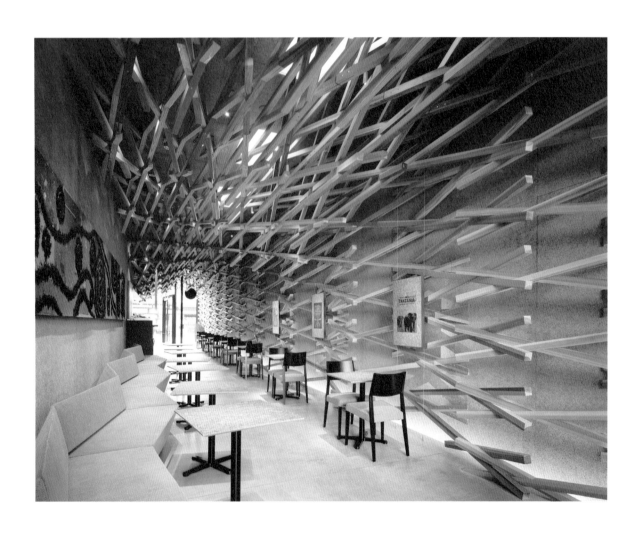

從店鋪的深處看向參道一側。

傾斜地組合木頭而製成的系統營造出空間的流動，

將人吸引至店鋪深處

約使用了2000根6cm見方的杉木材

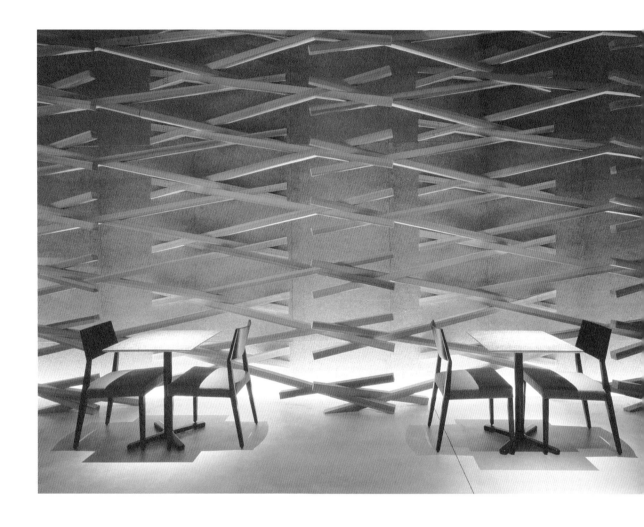

夜景。宛若木頭洞窟般的空間一直延續到深處。
照明器具也是以相同的剖面（6 x 6cm）尺寸製成

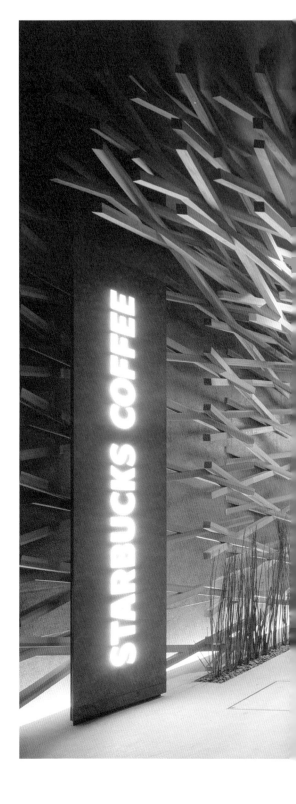

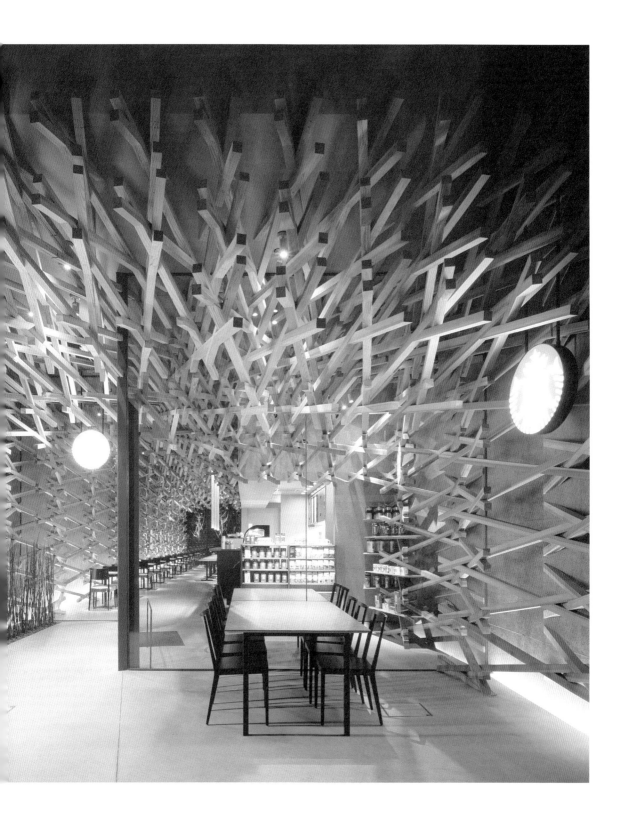

用日本木造建築中名為「地獄組裝」的接合系統，把細(6 × 6cm)木棒組合起來之後，
製成了竹筐狀MOJAMOJA(亂蓬蓬)的結構系統。

藉著讓木棒的尖端TSUNTSUN(刺刺)地向天空延伸，建築的外型變得曖昧，
在東京、青山的住宅群中，打造出一座小小的森林。
TSUNTSUN(刺刺)的切割方式，暗示了這是個開放、有機式的靈活系統。

透過MOJAMOJA(亂蓬蓬)有厚度的結構體，
讓鳳梨酥商店的室內充滿了彷彿從枝葉間灑落的陽光。

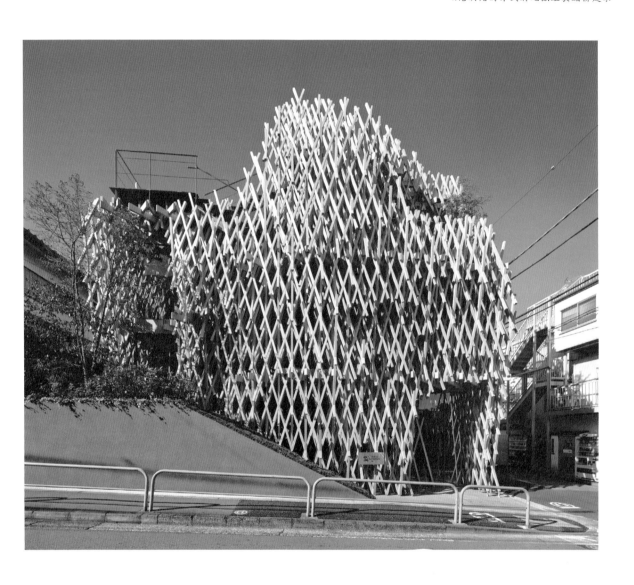

附有樓梯室的建築物南端。

漂浮在一片人工森林中的屋頂平台

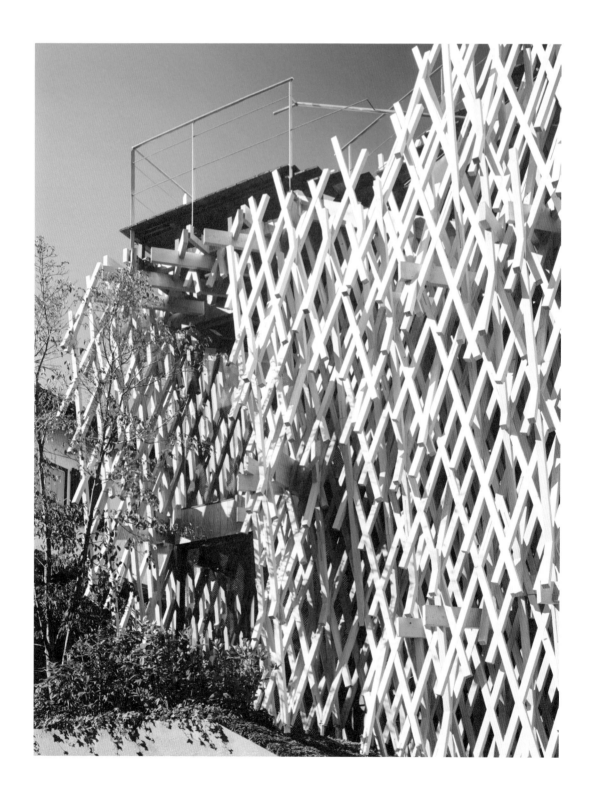

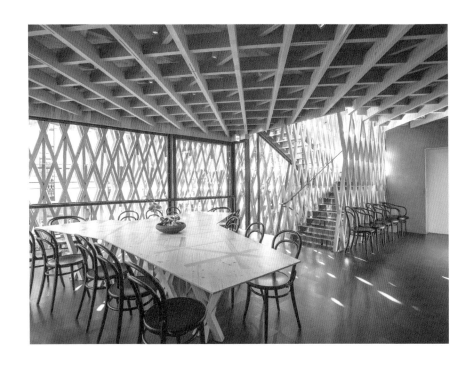

2樓內部樣貌。

有如從枝葉間灑落的陽光射入了室內。

家具也是用相同的系統,

把6cm見方的木架組裝起來

SUKESUKE（透光）

透明與SUKESUKE（透光）是不同的。科林‧羅維（Colin Rowe，1920—1999）運用極為知性的方法，將透明性分解成實的透明性與虛的透明性。運用玻璃這類透明素材而獲得的是實的透明性，但羅維指出，並非一定要用透明的素材，若是能讓人認知到階層狀的空間結構，就可以給予該空間透明性，他將其稱之為虛的透明性。在一邊使用義大利‧形式主義建築師，帕拉弟奧（Andrea Palladio，1508—1580）的石造住宅平面圖的同時，一邊說明何謂虛的透明性，並且提出在柯比意的混凝土住宅中也達成了這種虛的透明性，主張透明性不該依賴素材。

我則走到羅維的更前端，開始認為所謂的透明感，是種牽涉到有無地板一類水平基準面的概念。

這點是基於示能性理論。生物以水平面來測量物體的遠近，這是示能性理論的大發現。換言之，生物一旦發現了水平基準面，就能根據基準面上的何處置有物體來測量遠近。遠近，並非藉由左右眼視差產生的立體視覺來測量、推定的，而是在水平面（地面、地板、或是天花板）上有其位置之故。J.J.吉布森藉由實驗而實際證明了這一點。

對SUKESUKE（透光）來說，玻璃與否這種素材的問題並非最重要的，重要的是能不能順利製作出水平基準面。對於這點，我會用「做出SUKESUKE（透光）了」和「做不出來」的擬態詞來表現。

以柯比意為代表的現代主義，雖然很重視橫向連接的窗戶（連續窗），但我則相反，重視將窗戶縱向延伸到地板或是天花板上。這麼一來，內部的地板（天花板）與外部的地板（天花板、地面）締結了連結，確實地構築起水平基準面，變得容易去測量事物，換言之，變得SUKESUKE（透光）了。

玻璃／木頭屋 | Glass / Wood House

將John Black Lee設計，建於美國‧康乃狄克州新迦南的自宅(1956年)進行翻修，
並擴建了裝有玻璃的新棟。

這片新迦南土地上的森林，可說是世紀中期現代主義的聖地，
裡面留有許多菲力普‧強森和馬歇爾‧布魯耶(Marcel Breuer)帶頭建造的，裝有美麗玻璃的現代主義建築。
特別是這塊建地1km外，強森建造於森林中的「玻璃屋」，
更是以其壓倒性的透明感，為後來的20世紀建築帶來巨大影響。

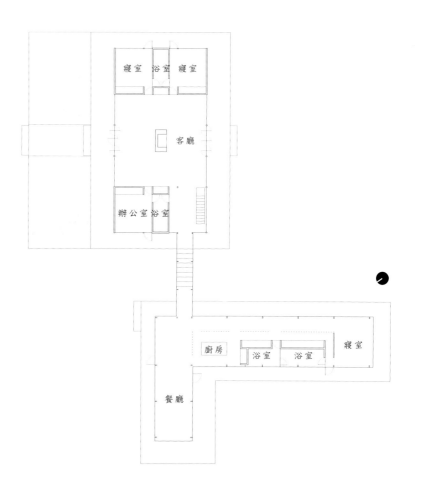

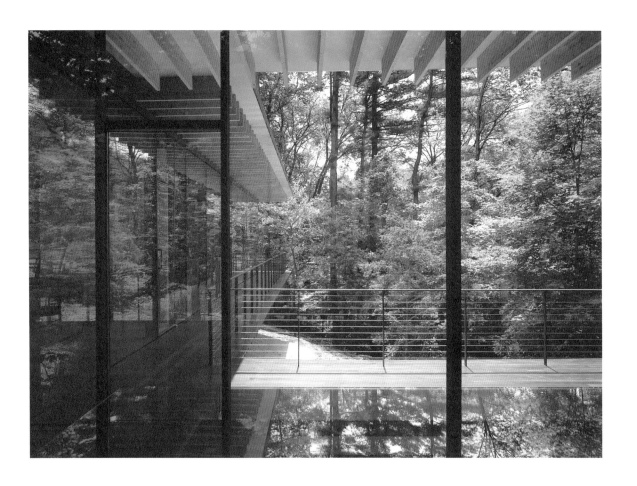

基本上，強森他們的Villa是森林中自律的盒子，

是一種20世紀版的Palladian Villa，

與之相對，本計畫藉由製造出一個L形的平面，只把空間圍住一半，

在房子與森林之間，

營造出一種Palladian Villa所沒有，親密且和緩的關係。

在新棟中，3 × 6英吋的扁鐵柱上乘載了木製托梁結構的屋頂，

藉由這種混和構造，讓木頹屋頂與周圍的森林融合在一起。

突出的房簷、突出的緣廊狀陽台，

都是為了讓建築與森林親密地結合所用的巧思，

與強森「玻璃屋」中，位於邊界的緊繃玻璃牆壁形成對比，

產生了和緩的SUKESUKE(透光)感。

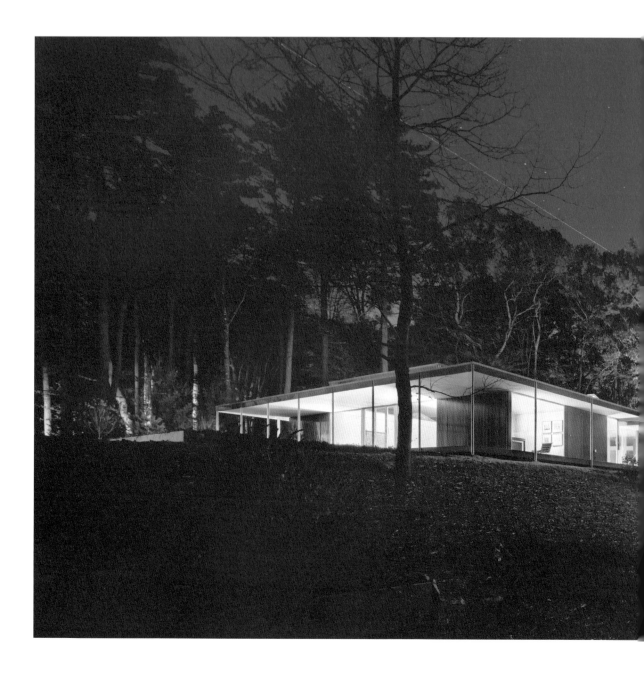

翻修部分（左）與新棟（右）。
右端是餐廳（新棟的西北部分）。
新棟是以細柱支撐，溶入了森林中

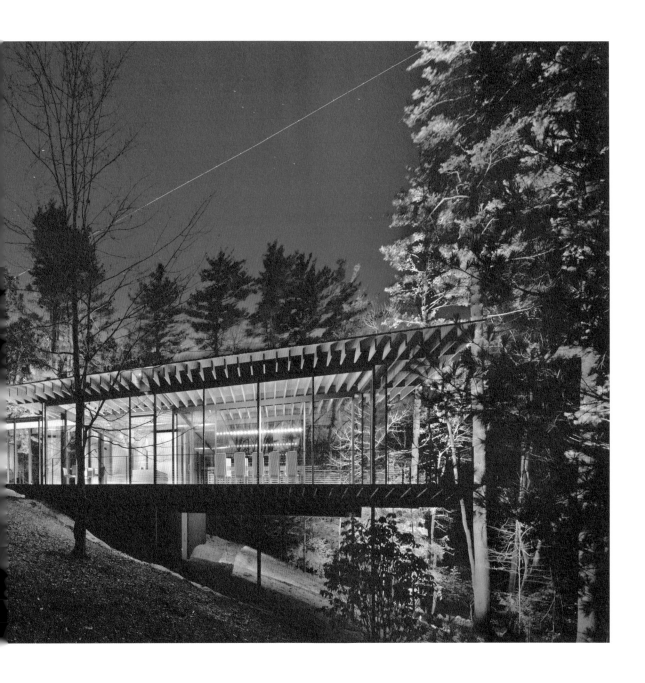

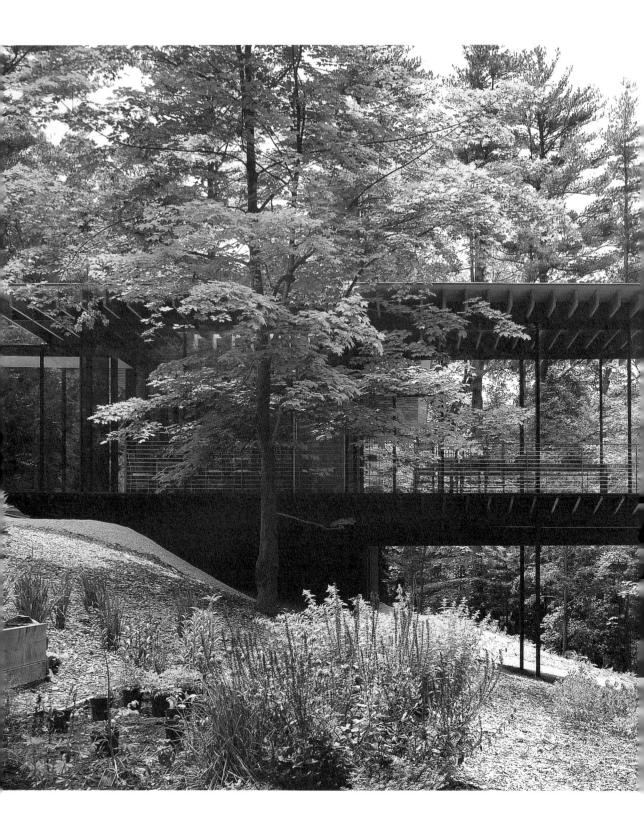

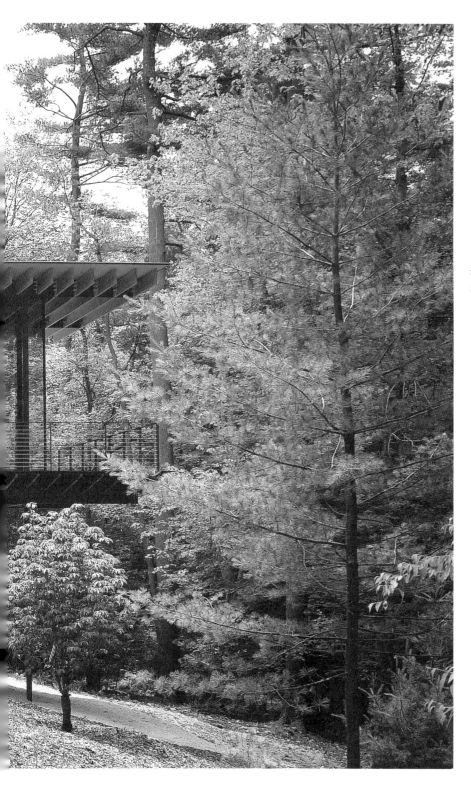

漂浮於傾斜地面的餐廳。
用扁鐵柱來支撐托梁結構的屋頂

新棟西南部的寢室。

L形平面的新棟，不只房簷，陽台也是大大、薄薄地向外突出

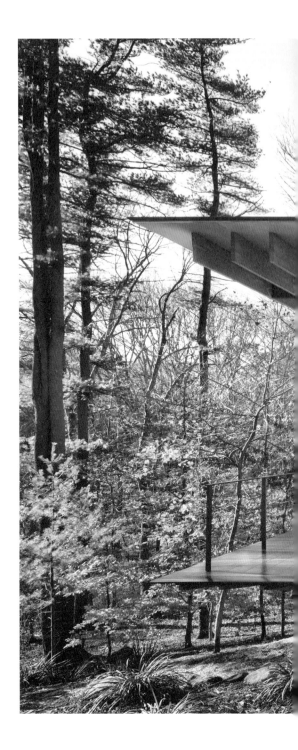

MOJAMOJA（亂蓬蓬）

當不管是ZARAZARA（不光滑）還是PATAPATA（輕輕拍打）都變得不夠充分，想要徹底地變柔軟、變溫暖的時候，就將它變成MOJAMOJA（亂蓬蓬）。細長的柱狀粒子變成柔軟的繩子，迅速地糾纏在一起使縫隙變得淤塞，這種狀態就是MOJAMOJA（亂蓬蓬）。

雖然細繩與細繩編織後的狀態也是MOJAMOJA（亂蓬蓬），但若編織的模式，也就是幾何形狀太過明顯的話，從MOJAMOJA（亂蓬蓬）一詞感受到的亂數柔軟度，就會變得薄弱。

19世紀最有影響力的建築理論家，戈特弗裡德・桑珀觀察西歐以外的原始住宅，將建築分類成土的工作、火的工作以及編排的工作三種，貼近了建築行為的本質。骨架（Structure）與皮膚以本質上來說，都是由粒子這種小材料組合起來，成為了巨大的整體，就這點而言兩者是同樣的作業，桑珀的這個定義時至今日也依然新鮮。對他來說建築是一種編織物，是衣服的同類。比起最重視骨架與皮膚分節、分離的20世紀現代主義，桑珀的統合理論更能讓我感覺到現代感。

但是，如果仔細地分析建築構造，就會明白骨架與皮膚的分節是比想像中還來得更加曖昧的。去調查看看日本的傳統木造建築的話，就會知道並不是只有柱子在支撐著建築物，柱與柱之間填上的編竹夾泥牆，在構造上也扮演著重要的角色。

與生物的身體一樣，不是只有骨頭在支撐身體的構造，肌肉、筋以及皮膚也在構造上發揮了重大的作用。在「不知不覺中」、「和緩的」地支撐著編排起來的整體。

既然建築是那種和緩的編織物的話，那麼我打算前進到這種使用縱線、橫線的人工編織物的更前方去，讓它更自由地MOJAMOJA（亂蓬蓬）。

這是高知縣檮原町經營的飯店。在檮原，有在茅草鋪的「茶堂」招待旅人的習慣，
即使到了現在，也還殘留有13間的茶堂。
受到這個習慣的刺激，用2 × 1m的尺寸將茅草製成了塊狀的建築材料，並將它疊成魚鱗狀，
弄成了MOJAMOJA(亂蓬蓬)、PARAPARA(稀稀落落)的外牆。

由於茅草有隔熱的功能，因此不做內部裝修，
讓它如同過去的茅草民宅閣樓般顯露在室內，讓室內也成為MOJAMOJA(亂蓬蓬)的空間。

這些茅草塊可以沿水平軸旋轉，
是種能讓空氣自然流通的細節。

以水平軸為中心，旋轉200 × 98cm的茅草塊

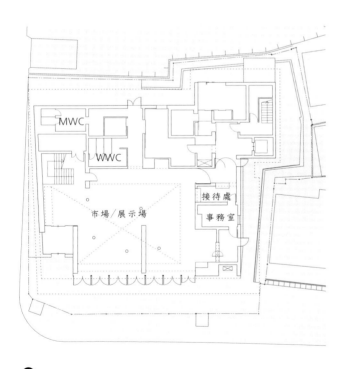

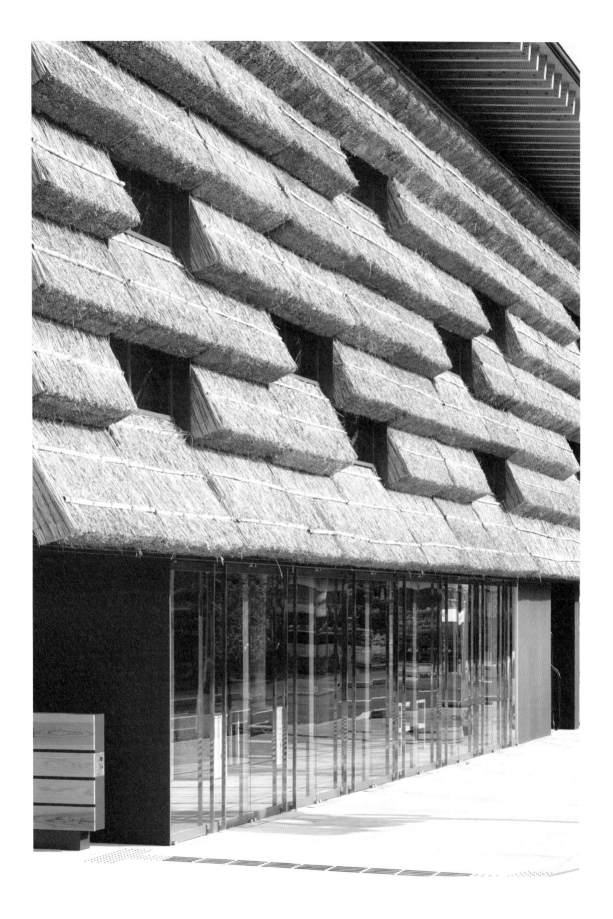

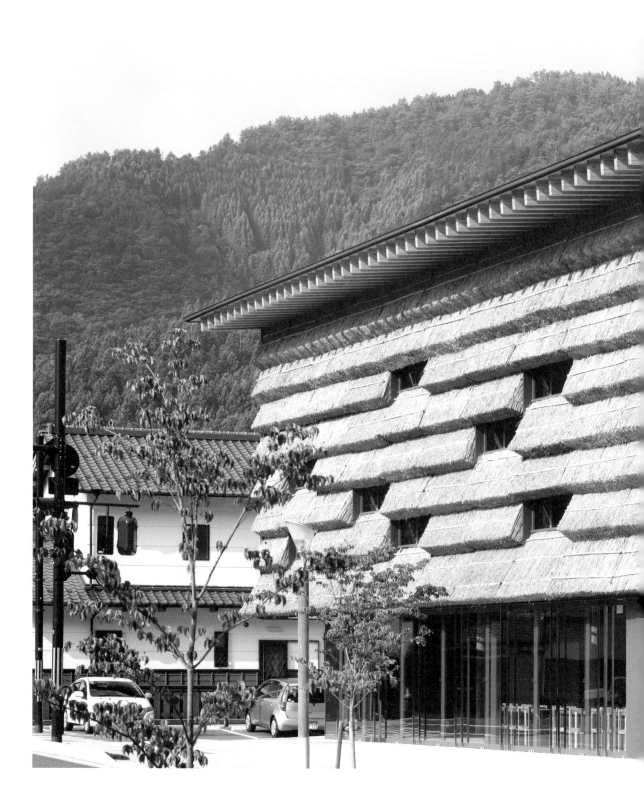

由東側看。
過去坂本龍馬就是從
高知通過這條山路，
向著宇和島脫藩而去

為了倫敦皇家藝術學院舉辦的 Sensing Spaces 展製做的裝置藝術。
嘗試以最低限度的物質，帶給身體最大限度的效果。

將直徑 4mm 的竹籤立體編織起來，
創造出 MOJAMOJA（亂蓬蓬）地和緩、曖昧的「狀態」。
竹籤插入了置於地板底下，裝有香料液體的玻璃瓶中，
液體透過竹籤上升，擴散在空氣中，
讓整個空間充滿了香味。

香料是依據展覽館而選用了檜木與榻榻米的香味，
創造出兩個 MOJAMOJA（亂蓬蓬）的空間。

使用熱收縮樹脂製成的小管，
並用吹風機加熱管子後把竹籤接合起來。
是種與 MOJAMOJA（亂蓬蓬）結構體相襯的，
柔軟並且能迎合動作的接合系統。

透過直徑 4mm 的竹籤，
讓檜木與榻榻米的香味擴散到整個空間

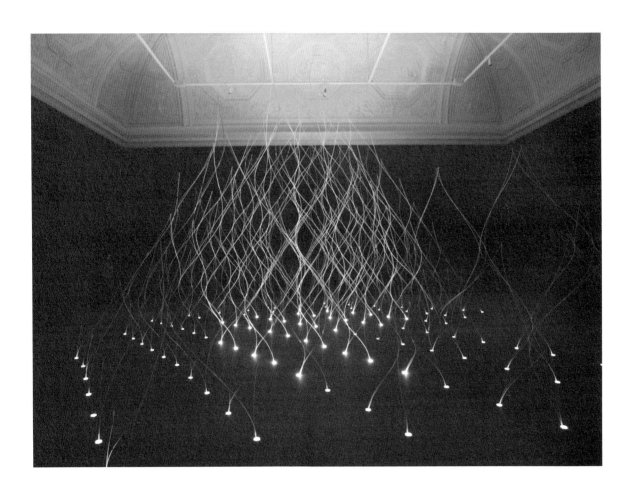

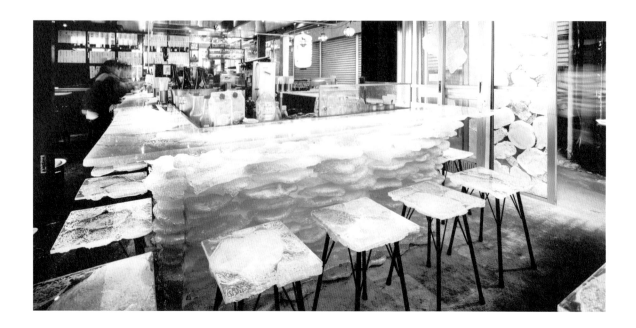

用「壓克力團」製成的1樓櫃檯桌和椅子

東京‧吉祥寺車站前，在瀰漫著戰後黑市氛圍的不可思議小巷中，潛藏著一條口琴橫丁。
位於小巷深處的小烤雞肉串店內的室內設計。

將2種資源回收的材料————由廢棄網路電纜製成的「MOJAMOJA(亂蓬蓬)」，
以及溶解廢棄壓克力素材後製作「壓克力團」，徹底用在牆壁、天花板、照明乃至於家具上，
藉此消去了形態，開始浮游在只有色彩與物質感的空間中。

MOJAMOJA(亂蓬蓬)的室內裝潢，是對「清潔的室內裝潢」的一種批評。所謂「清潔」的室內設計，
是在第2次世界大戰後由美國帶入了日本。
家庭餐廳與速食店即是「清潔」的極致，完全無法忍受灰塵。
而MOJAMOJA(亂蓬蓬)本身就是「灰塵」之故，所以即便想清潔也束手無策。

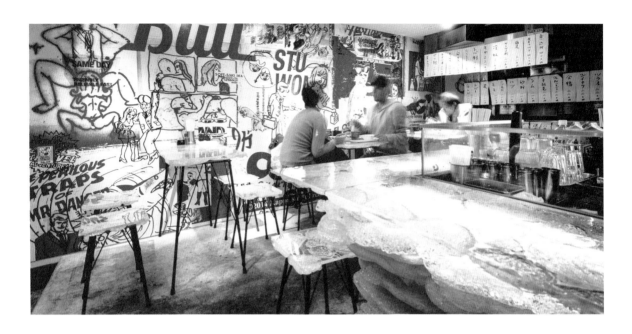

1樓牆面是出自湯村輝彥先生的手筆

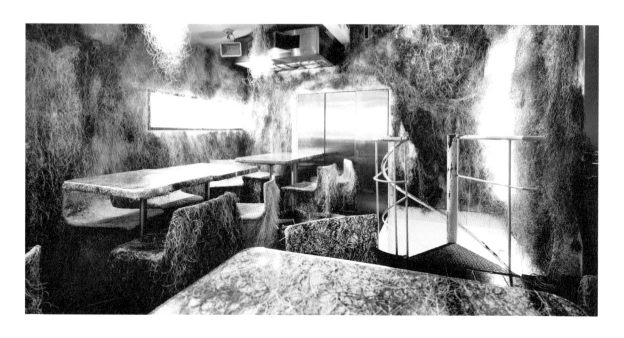

2樓則是到處都懸吊著用網路電纜製成的「MOJAMOJA（亂蓬蓬）」

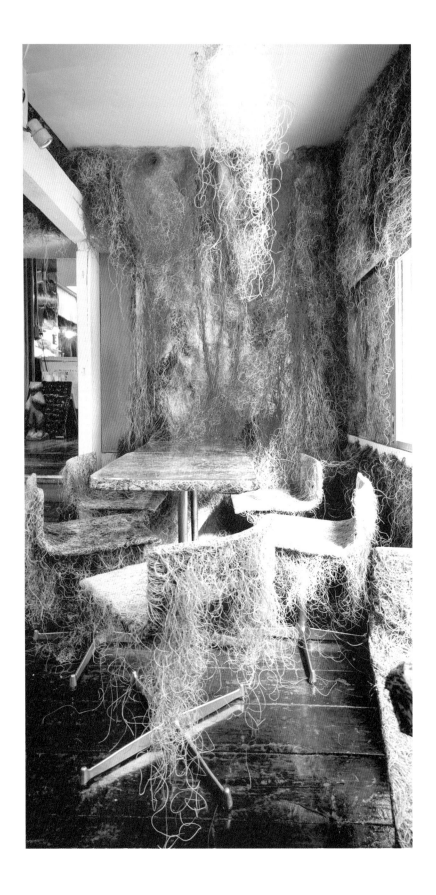

PERAPERA（單薄）

生物不喜歡受到威脅，無法喜歡會威壓的物質。將粒子變輕並且變得柔軟，去除掉對生物的威壓感（壓力）時，如果分解成線狀就會變成繩子而成為MOJAMOJA（亂蓬蓬），若是分解成面狀就會變成PERAPERA（單薄）。

雖然對於運用紙或ETFE那種極薄的素材來達成PERAPERA（單薄）感也很有興趣，但即便是用被認為是沉重、粗大的石頭或混凝土，只要安裝方式下點工夫，也能讓人感覺到PERAPERA（單薄）。相反的，即使運用薄的素材卻還是帶有威壓感的建築，也多得像山一樣。或者應該說，在追求經濟性而將素材變薄的同時，強行以厚重的形式來製作出威壓式的建築，這是現代典型的建築建造方式。

如果想要建造出沒有威壓感、溫和的建築的話，重點就在於邊緣部分的薄度。若連邊緣都能變薄的話，即便根本的部分是厚的，整體來說還是能體現PERAPERA（單薄）沒有威壓感的事物。生物的身體會引起如此的反應，進而安心下來。

立於義大利北部，雷焦艾米利亞(Reggio nell'Emilia)圓環的紀念碑。
此地作為歐洲瓷磚產業的中心地而為人所知，於是便用這些磁磚，製作出唯有雷焦艾米利亞才做得出來的紀念碑。

通常提到運用磁磚的紀念碑時，
是像高第建築那種在混凝土上把磁磚當成潤飾用材料的笨重玩意兒。

測量現在的瓷磚強度，並將磁磚用於構造本身，
製成了像雲一樣PARAPARA(稀稀落落)、PERAPERA(單薄)地，SUKESUKE(透光)紀念碑。

紀念碑的縱線是使用18mmΦ的不鏽鋼導管，橫線則是用1052片60 × 120cm、厚14mm的磁磚，
根據磁磚角度的變化、光的角度、時間以及季節的不同，會成為全然不同的存在，
出現在義大利的田園風景中。

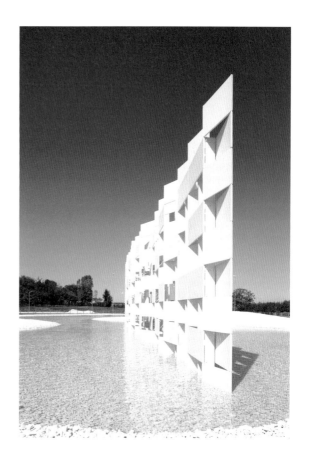

用1052片磁磚製成全長45m的紀念碑。
不是只有每1片磁磚很薄，
而是整個紀念碑的邊緣也進行了薄化處理，
所以在靠近紀念碑時，只看得見一條縱向的線。

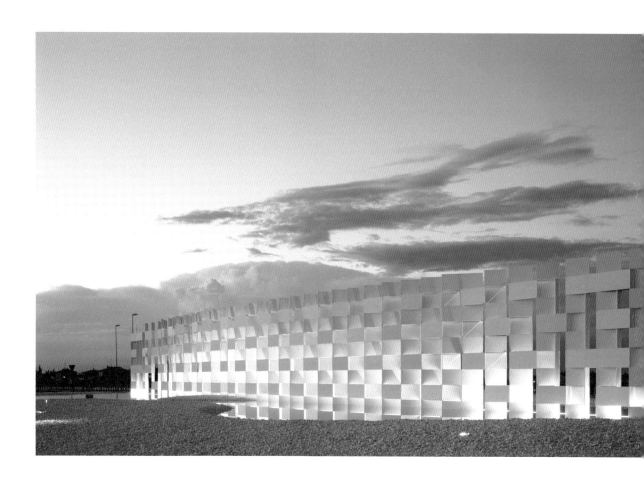

FRAC 是由法國政府於1982年設立的，目的是將既有的美術館解體並向地區開放，
作為促進地區活化的文化設施。
建造於23個據點都市，成為法國文化新風潮的中心。

在馬賽，現代藝術的年輕藝術家們尋求著生活、製作以及展示的空間，
於是我們對解體「封閉的箱子＝美術館」的這個印象進行了挑戰。
用乳白色釉彩玻璃的PERAPERA（單薄）牆板覆蓋了整棟建築，
從PARAPARA（稀稀落落）離散安置的牆板縫隙間，
令人心曠神怡的地中海風吹入了建築物中。

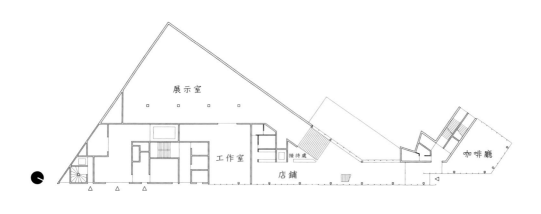

將馬賽的小路立體化之後，
把公寓、工作室、空中花園等複合式的功能安排在巷弄內。
一邊參考著柯比意馬賽公寓的立體巷弄，
同時，也藉著讓小巷GURUGURU（圓圓轉）地螺旋狀上升，
使街上的小路與建築中的小巷無縫地聯繫了起來。

立面的釉彩玻璃是採取了微妙不同的角度
進行安裝

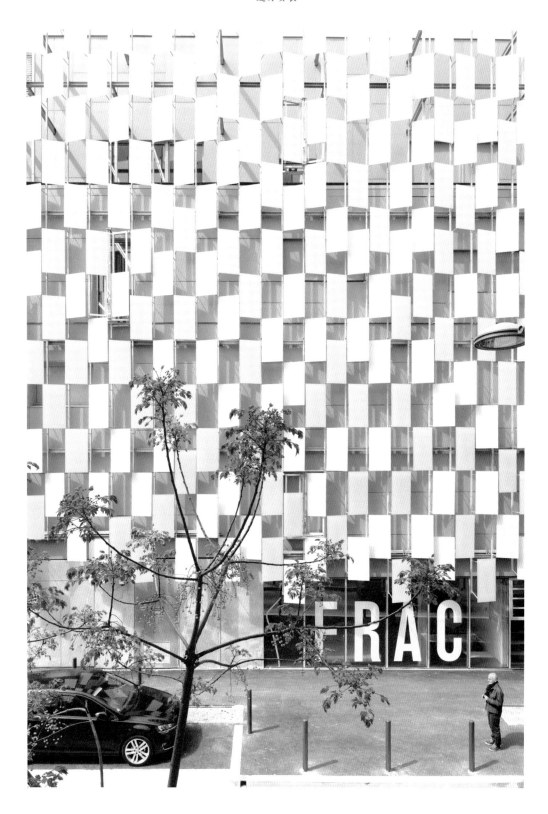

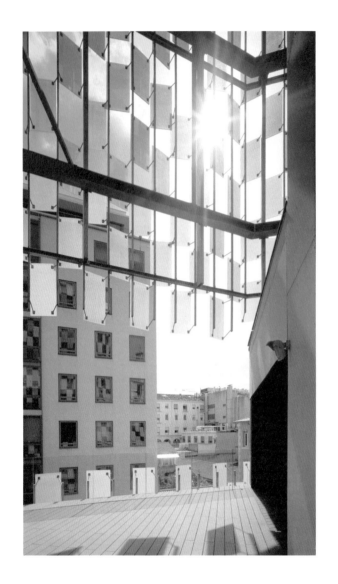

從平台往東方看。
釉彩玻璃擴散了地中海的強烈光線

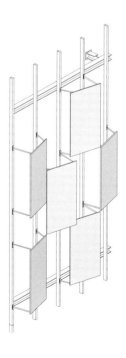

從北側看。
建築物立於被2條道路包圍的三角形建地上

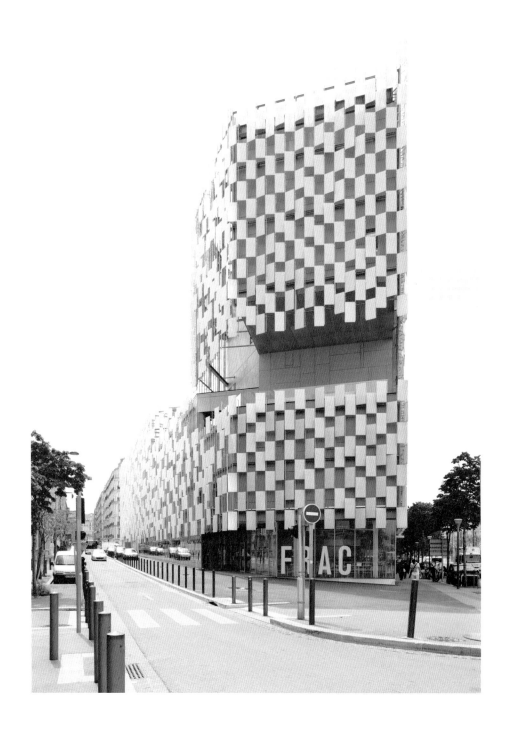

建於南法艾克斯普羅旺斯市舊市鎮的邊緣，
是座音樂學院與音樂廳的複合設施。
為了敏感地反應都市邊緣特有的各種不同比鄰土地，
將整個立面以相同的素材(鋁)包覆起來的同時，
於各個立面採取了相異的折疊方式(folding)，
換言之，給予了不同的凹凸，藉此調整了採光以及視野的採納方式。

在給予凹凸之際，將鋁板的薄度(4mm)，
也就是把讓人看見鋁的PERAPERA(單薄)感視為重點。
雖然鋁原本是工業用的硬質素材，但是藉由將它弄成PERAPERA(單薄)，
作為一種好似皮膚般的纖細物質來處理，在人的身體與鋁之間，
創造出一種從來未曾有過的親密關係。

用PERAPERA(單薄)的鋁製成光與陰影的皺褶，
就好比是誕生於艾克斯普羅旺斯的印象派巨人，
保羅‧塞尚所描繪的聖維克多山岩石肌理的光、影皺褶一樣。

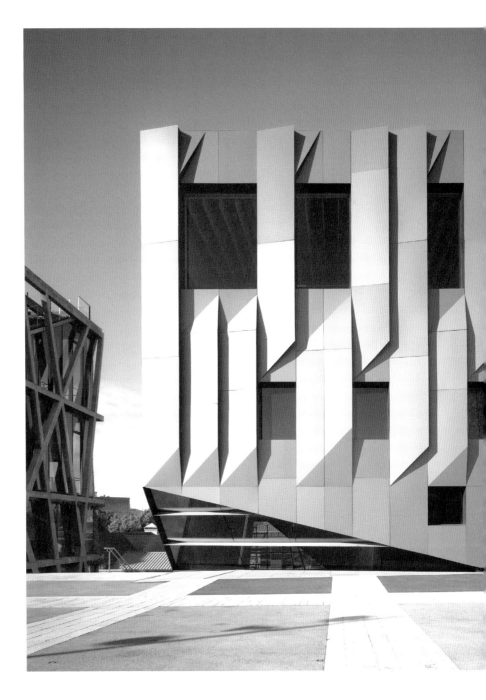

東北側立面的東端。
外牆鋁板的厚度為4mm

就像艾克斯普羅旺斯硬質且乾燥的光線，
將聖維克多石灰質地的岩石表面轉換成PERAPERA(單薄)的皺褶般，
在這裡讓鋁這種物質，發出了與用於都市時的不同音色。
這音色也很類似同樣出身於艾克斯普羅旺斯的音樂家，
也是這座音樂廳名字由來的戴流士・米堯(Darius Milhaud，1892-1974)的乾燥且多彩的音色。

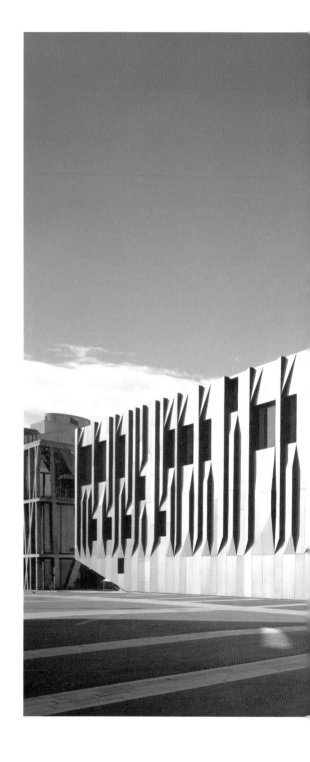

北側角落是主要出入口。
外牆的凹凸，創造出了光與陰影的皺褶

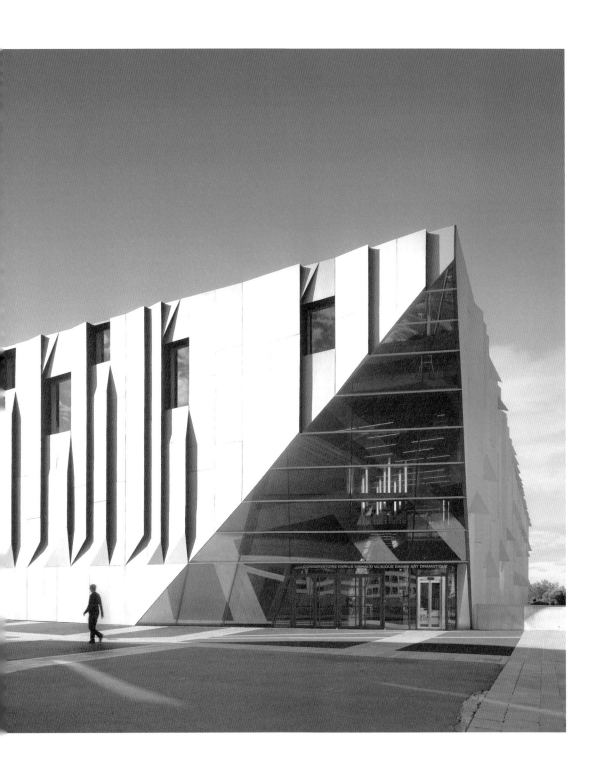

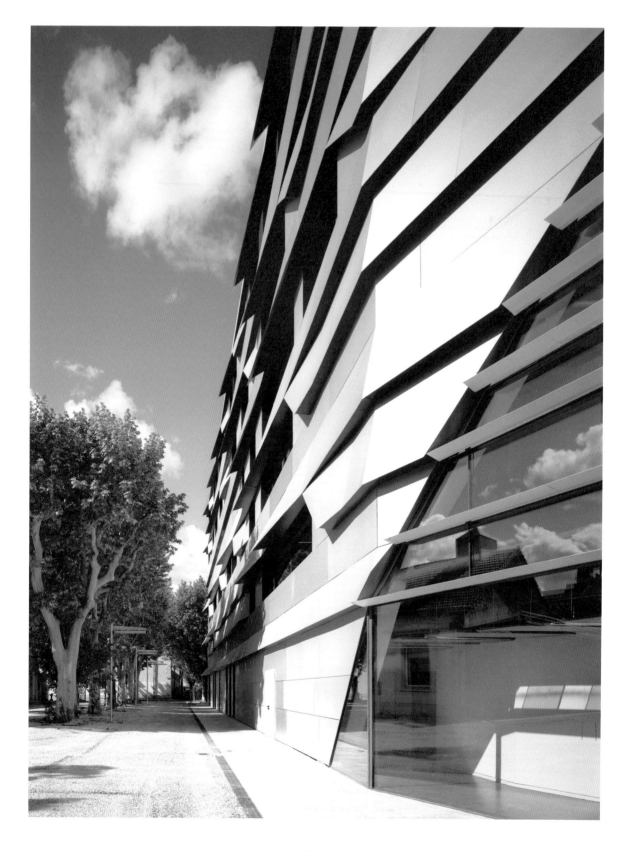

西南側立面。
用來裁切南法太陽的 Folding（折痕）

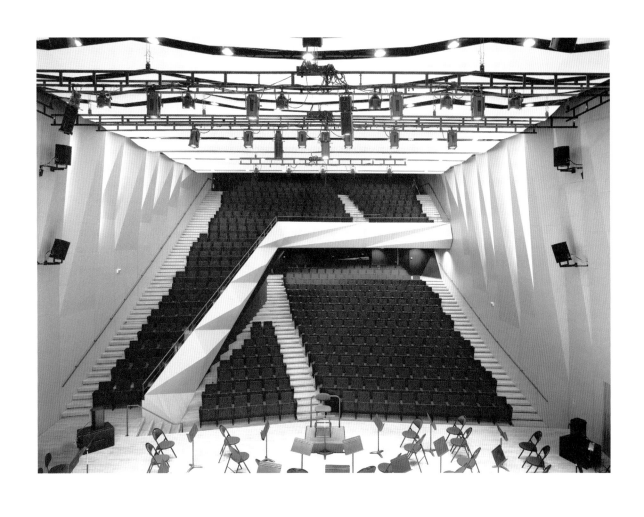

音樂廳的牆面用木板製作了PERAPERA（單薄）的皺褶，
在音響上獲得了卓越的效果

《方丈記》的作者鴨長明(1155-1216)提倡了「小建築＝方丈」的美妙，
我們將他的住宅(方丈庵)以現代的方式，在原方丈庵的建地，下鴨神社中重新進行構築。

就如「方丈庵」其名，是方丈(約3 × 3m)的貧乏小屋，
一般認為是日本狹小住宅的原型。
也是能感覺到近在咫尺自然，人性化尺度日本居住空間的原點。

作為戰亂時代的移動式住宅，鴨長明建造了方丈庵，
相傳他曾經實際遷移過方丈庵。

我們將捲起來之後1個人也能搬運的ETFE製薄膜當成材料，
挑戰了可以1個人搬運的現代方丈庵。

將21張ETFE製的PERAPERA(單薄)薄膜，
黏著於20 × 30mm剖面尺寸極小的柱狀杉木建材，
並以強力磁石來接合這些柱狀木材，藉此讓膜來負擔張力，
讓木柱負擔壓縮力，實現了張拉整體【譯註16】結構的小屋。

譯註16：原文為「Tensegrity」，由tensile和integrity組成。以分散的壓縮力來對峙持續的張力，藉此達成整體的平衡與穩定。由於最大限度利
　　　　用材料與截面的特性，可以用少量的鋼材建造大跨距的建築。

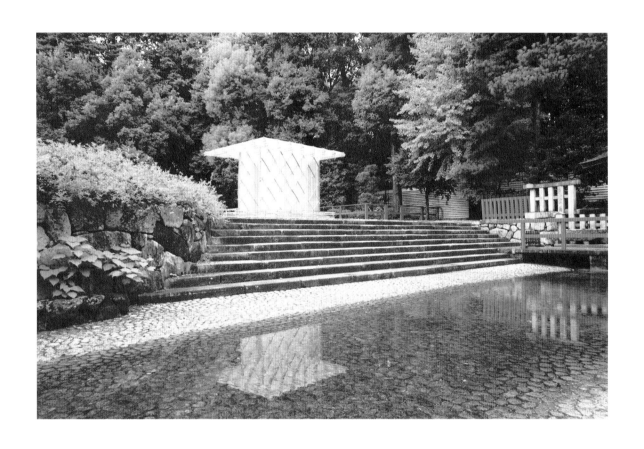

用21張ETFE的薄膜與20 × 30mm的杉木材製作而成。
小屋與下鴨神社的森林融合了

1909年建造於上海的法國租界內，
在紅磚瓦的建築中用雲一般的布，營造出充滿安詳光線的室內空間。

以名為三軸織的特殊方法製作的人造纖維布料，
夾在金屬模型內讓它立體成形，
藉此製成了有分量感並且PERAPERA(單薄)的輕盈布料。

在中國，經常將這種凹凸形狀的牆壁
比喻為太湖水中沉睡的巨石太湖石。
我們所製作的，
是以現代的科技將它化為可能的輕薄太湖石。

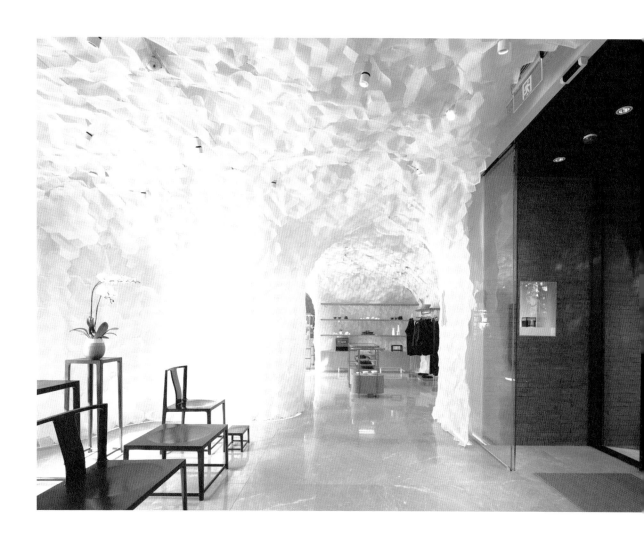

宛如洞窟般的牆壁、天花板，是將人造纖維製的布經3次元加工後製成的

店內陳列著愛瑪仕的中國主打品牌「上下」的產品

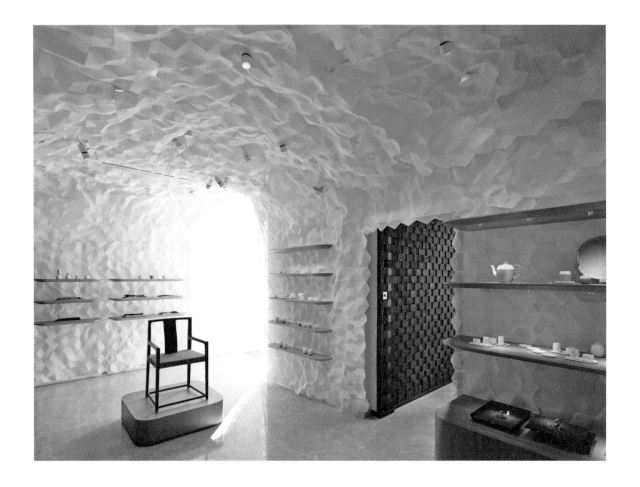

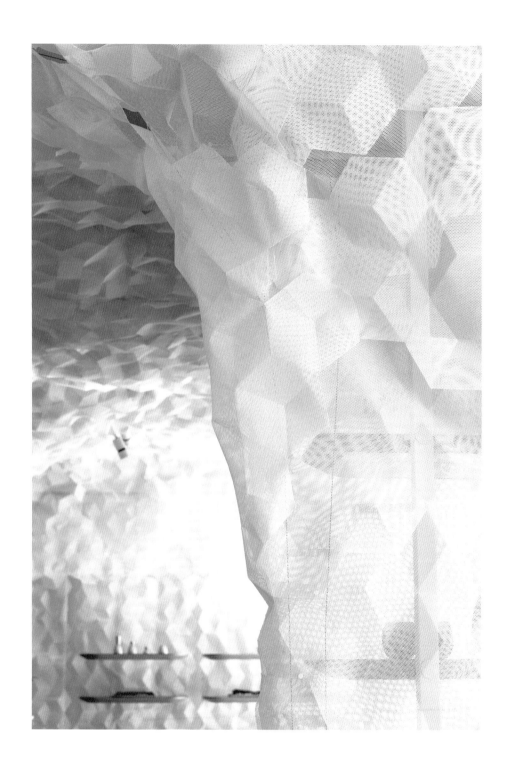

牆壁的細節。將藉由金屬模型而立體成形的布，用1根1根的線拼裝上去

FUWAFUWA（軟綿綿）

處理布狀、膜狀的東西時，有時會弄成PERAPERA(輕輕拍打)，有時則會弄成FUWAFUWA(軟綿綿)。將邊緣切割之後就放著不管，不借助其他東西、事不關己的感覺是PERAPERA(輕輕拍打)。相反的，FUWAFUWA(軟綿綿)是在布上施加空氣壓力，假如按壓下去就會溫和地反推的狀態。這對生物來說，是舒服得受不了的，是種會讓生物回想起擁抱時另一個生物反推回來的狀態。因為生物的皮膚也是一種布，裡面塞滿了液體和氣體，所以如果去懷抱的話，就會被溫和地反推回來。

即便內部沒有液體和氣體，藉由加上張力，也就是從兩側來拉住布，就能讓皮膚變得緊繃，而可以獲得像生物的皮膚般，令人感覺舒適的彈性。

製作於德國法蘭克福應用藝術博物館的臨時茶室。

在兩重的膜之間用空氣壓縮機充填了空氣，讓FUWAFUWA（軟綿綿）的輕快空間出現在庭園中。

在膜材上追求反覆充填也不會劣化的柔軟性，沒有把玻璃纖維當成基礎材料，

而是選用被稱為tenara這種柔軟且能讓光穿透的膜材。

兩重的膜是以間距60cm設置的人造纖維細繩接合起來，

而這種接合，在膜上顯現為一個小點。

這種PARAPARA（稀稀落落）的點所製造的微妙凹凸，

對這種柔軟的建築，給予了更多FUWAFUWA（軟綿綿）的印象。

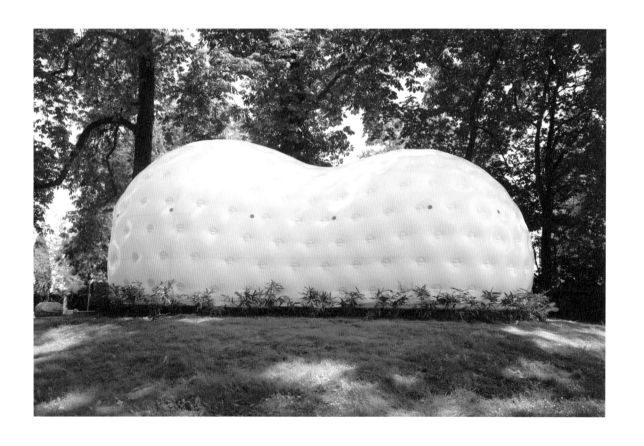

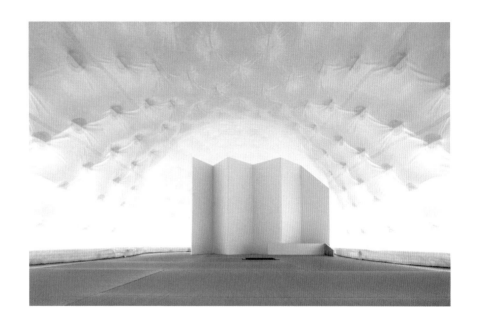

使用了名為tenara膜材的雙重膜結構，其內部鋪設有塌塌米

將位於北海道・帶廣市南部大樹町約56,000坪牧場，
作為永續發展建築的研究、教育及進修設施，進行讓它重生的一個計畫。
這是在草原上以每年1棟的速度來慢慢建造的實驗建築第1號。

從阿伊努人【譯註17】的傳統住宅「棲舍【譯註18】」中，得到了很多靈感。
用山白竹【譯註19】葉來製作屋頂和牆壁的棲舍，保護人不受寒冷氣候的侵襲，
是柔軟而FUWAFUWA（軟綿綿）的住宅。
我們以表面塗氟的人造纖維膜，取代了山白竹來製作屋頂和牆壁，
並在內側貼上了玻璃纖維的內牆。
藉由讓暖空氣在這兩重的膜之間對流，
成功的在維持了柔軟度與FUWAFUWA（軟綿綿）的狀態下，獲得了溫暖的室內環境。

由於光會穿透兩重的膜，所以即便在室內，
也能與柔和的北國之光一同生活。

譯註17：原文為「アイヌ」（Ainu people），又稱愛努人
譯註18：原文為「チセ」（CHISE），在阿伊努語中為「家」之意。在房屋中間有地爐，並會在地板上鋪上草蓆。
譯註19：原文為「クマ笹」又叫熊笹。

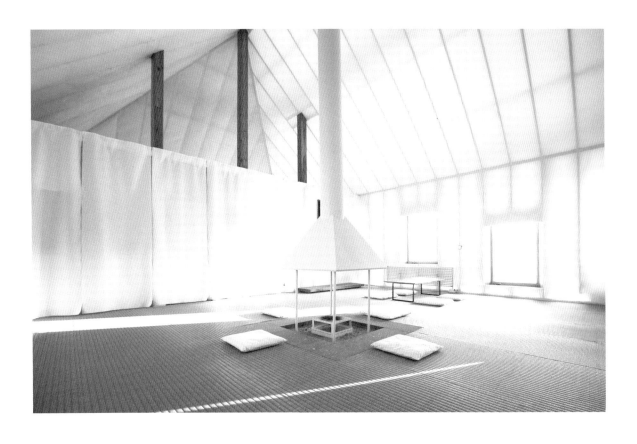

人造纖維膜材與玻璃纖維布的雙重膜構造。

在地板上加裝了厚厚的草蓆，草蓆下方的混凝土板，成為了地熱的 thermal storage（蓄熱層）

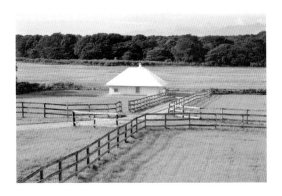

繭 | Cocoon

藉由彎曲、扭轉厚1mm的硬化紙板，
製造出全長5m的圓拱狀輕快結構體。

以棉漿製成的紙為原料，層層塗上氯化鋅溶液之後，
再將氯化鋅溶液去除，製成了硬化紙板這種薄而強韌的素材。

用塑膠夾子給這種強烈PERAPERA（輕輕拍打）的素材帶來彎曲及扭轉，
藉此完成了強韌的「紙的洞窟」。

賦予薄而PERAPERA（輕輕拍打）的素材壓力來使其變質，
這個流程與纖細的纖維轉換為有強度的繭也非常相似。

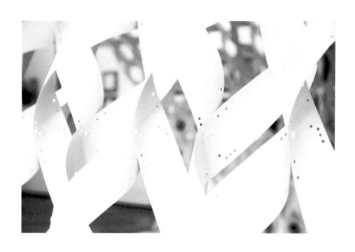

用厚1mm的特殊紙製成的繭狀結構體

● PARAPARA（稀稀落落）

016　蓮花屋
Lotus House

所在地──────東日本
竣工年──────2005年
用途──────別墅
構造──────鐵骨造、RC造
規模──────地上2層
建地面積──2,300.66㎡
樓層總面積──530.27㎡

024　檮原 木橋博物館
Yusuhara Wooden Bridge Museum

所在地──────高知縣高岡郡檮原町
竣工年──────2010年
用途──────展示空間
構造──────木造、部分鐵骨造、RC造
規模──────地下1層地上2層
建地面積──14,736.47㎡
樓層總面積──445.79㎡

030　九州藝文館（2號別館）
Kyushu Geibunkan Museum (annex 2)

所在地──────福岡縣筑後市
竣工年──────2013年
用途──────陶藝工坊
構造──────木造
規模──────地上1層
樓層總面積──165㎡

032　貝桑松藝術文化中心
Besançon Art Center and Cité de la Musique

所在地──────法國，貝桑松市
竣工年──────2012年
用途──────複合文化設施
構造──────鐵骨造、RC造
規模──────地上3層
建地面積──20,603㎡
樓層總面積──10,000㎡

038　風檐
Wind eaves

所在地──────台灣，新竹縣
竣工年──────2015年
用途──────涼亭
構造──────（用於木頭結構的嵌合上）范倫迪爾拱架結構[譯註20]
樓層總面積──約180㎡

● SARASARA（潺潺）

042　水／櫻樹
Water / Cherry

所在地──────東日本
竣工年──────2012年
用途──────住宅

● GURUGURU（團團轉）

054　新津 知・藝術館
Xinjin Zhi Museum

所在地──────中國，四川省成都市新津縣
竣工年──────2011年
用途──────博物館
構造──────RC造、部分鐵骨造
規模──────地上3層地下1層
建地面積──2,580㎡
樓層總面積──2,353㎡

062　九州藝文館（本館）
Kyushu Geibunkan Museum (main building)

所在地──────福岡縣筑後市
竣工年──────2013年
用途──────文化交流設施、咖啡廳
構造──────RC造、部分鐵骨造
規模──────地上2層
樓層總面積──3,657㎡

068　以心傳心
Nangchang-Nangchang

竣工年──────2013年
用途──────為光州雙年展所做裝置藝術
規模──────長15m、寬4.5m

● PATAPATA（輕輕拍打）

072　淺草文化觀光中心
Asakusa Culture Tourist Information Center

所在地──────東京都台東區雷門
竣工年──────2012年
用途──────觀光介紹所、會議室、展示空間、餐廳
構造──────鐵骨造、部分SRC造
規模──────地下1層地上8層
建地面積──326.23㎡
樓層總面積──2,159.52㎡

譯註20：原文為「フィーレソディーアーチ」（Vierendeel arch）。

- FUWAFUWA（軟綿綿）

182 茶亭
Tee Haus
展示　場——德國，法蘭克福美術工藝博物館
展示期間——2007年7月
用途————茶室
構造————膜結構
樓層總面積——31.3㎡

184 米姆草地
Memu Meadows
所在地————北海道廣尾郡大樹町
竣工年————2011年
用途————實驗住宅
構造————木造
樓層總面積——79.50㎡

186 繭
Cocoon
所在地————義大利・米蘭市
竣工年————2015年
用途————涼亭
素材————硬化紙板
規模————寬5m× 長15m× 高2.5m

[企劃・編輯]
ecrimage

[設計]
刈谷悠三十角田奈央／neucitora

[印刷・製書]
信濃印刷

[照片]
阿野太一｜pp.17–23, pp.55–61, pp.91–93, pp.123–125, p.127, p.135
太田拓實｜pp.25–29, pp.101–105, pp.151–153, p.186, p.187
河野博之（西日本照相館福岡）｜p.31, p.63, pp.65–67
藤塚光政｜pp.43–51, pp.107–111
山岸剛｜pp.73–75
長谷川健太｜pp.95–97
西川公朗｜pp.129–133, pp.177–179
丹羽玲｜p.175
Nicolas Waltefaugle｜pp.33–37, p.165, p.167
Cheng Dean｜p.39上
Erieta Attali｜p.64, pp.76–81, pp.156–159, p.166
Design House｜p.68, p.69
Guillaume Satre｜pp.83–87
Jimmy Cohrssen｜p.126
Edward Caruso｜p.136
Alessio Guarino｜p.137
Scott Frances｜p.142, p.143, p.146, p.147
Marco Introini｜p.162, p.163
Roland Halbe｜pp.169–173

[照片提供]
KKAA｜p.39下, p.141, p.144, p.145, p.155, p.182, p.183, p.185
中國美術學院｜pp.113–119

[協力編輯]
隈研吾建築都市設計事務所（稻葉麻里子）

PROFILE

隈研吾

1954年生於橫濱。1979年畢業於東京大學工學系建築學科。
1985－86年擔任哥倫比亞大學客座研究人員。1990年設立隈研吾建築都市設計事務所。
2001－09年在慶應義塾大學研究所、2007－08年於伊利諾大學厄巴納・香檳分校執教。
2009年就任東京大學研究所教授至今。

初期的主要作品，有龜老山瞭望台（1994）、水／玻璃（1995，全美建築師協會一等獎）、「森林舞台／登米町傳統藝能傳承館」（1997，日本建築學會獎）、「馬頭廣重美術館」（2000，村野獎），以及長・竹・城（北京，2002）等等。
近年則在日本國內發表了根津美術館（2009）、檮原 木橋博物館（2010）、城市的驛站「檮原」（2010）、淺草文化觀光中心（2012）、AORE長岡（2012）、銀座歌舞伎座（第五期，2013）、九州藝文館（2013），以及微熱山丘日本店（2013）等作品。
在海外，則完成了貝桑松藝術文化中心（2012）、馬賽現代美術中心（2013）、艾克斯普羅旺斯音樂院（2013）、中國美術學院民藝博物館（2015）等作品。
現在除了蘇格蘭的V&A、瑞士的EPFL（瑞士聯邦工科大學）之外，在美國、中國、台灣以及亞洲各國內皆有建案在進行。

書籍除有『自然的建築』（岩波新書）、『小建築』（岩波書店）、『日本人應該如何居住？』（養老孟司氏共著，日經BP社）、『奔跑的負建築家』（新潮社）、『我的場所』（大和書房）之外，還有其他許多著作在海外被翻譯、出版。

TITLE

隈研吾　擬聲・擬態建築

STAFF

出版	瑞昇文化事業股份有限公司
作者	隈研吾
譯者	張俊翰
總編輯	郭湘齡
責任編輯	黃美玉
文字編輯	黃思婷　莊薇熙
美術編輯	謝彥如
排版	執筆者設計工作室
製版	明宏彩色照相製版股份有限公司
印刷	桂林彩色印刷股份有限公司
法律顧問	經兆國際法律事務所　黃沛聲律師
代理發行	瑞昇文化事業股份有限公司
地址	新北市中和區景平路464巷2弄1-4號
電話	(02)2945-3191
傳真	(02)2945-3190
網址	www.rising-books.com.tw
e-Mail	resing@ms34.hinet.net
劃撥帳號	19598343
戶名	瑞昇文化事業股份有限公司
本版日期	2018年8月
定價	600元

國家圖書館出版品預行編目資料

隈研吾 擬聲・擬態建築 / 隈研吾作 ; 張俊翰
譯. -- 初版. -- 新北市 : 瑞昇文化, 2016.07
192　面 ; 18.2 X　25.7公分
ISBN 978-986-401-111-7(平裝)

1.建築物 2.建築美術設計 3.個案研究 4.日本

923.31　　　　　　　　　　　105011557